從文藝復興到巴黎學派

名畫中的魔性之女

Femmes fatales
in the masterpieces

平松洋／著　梅應琪／譯

從文藝復興到巴黎學派　名畫中的魔性之女　目錄

Femmes fatales in the masterpieces

從文藝復興到巴黎學派 名畫中的魔性之女 目錄

Femmes fatales in the masterpieces

封面設計：新上ヒロシ（NARTI；S）

內文設計：黑岩二三

排版：CAPS

自古以來，在藝術中

總會描繪美麗的女性。

可是，她們並非全都是清純的少女、聖女，

或是高潔的淑女。

還有以妖豔魅力誘惑男性，將其導向毀滅的女性。

始見於世紀末藝術[1]

稱為Femme Fatale的「蛇蠍美人」，

她們使西洋繪畫更加豐富多樣，並著上妖豔的色彩。

本書將介紹，從文藝復興到巴黎學派，

在傑出名畫中所出現的

魔性之女。

平松　洋

1：從1890年代到20世紀初，以歐洲城市為主所流行的藝術
傾向，通常具有幻想、神祕與頹廢性格。非指一定流派。

Femmes fatales in the masterpieces

潘朵拉

CURATOR'S COMMENTARY

描繪成天真少女 災禍的美女

普羅米修斯為了人類，將火從天上偷來給人。因此發怒的宙斯，要賜予人類災禍作為懲罰，於是叫赫菲斯托斯做出一名美麗的少女。她打開了封入所有災禍的盒子（原本是壺），為人類帶來不幸。

布格羅是十九世紀法國學院派畫家，以描繪美麗女性畫像聞名。他仿照安格爾等新古典主義的傳統，畫出

肌膚光滑的少女，讓她手上拿著象徵潘朵拉的持物：小盒子。

可是，她用空洞的眼神遙望遠方，表情中帶著一絲不安，暗示著自己將招致災禍。

美女畫簡介－PROFILE－
〈潘朵拉〉

畫家名：威廉-阿道夫‧布格羅
　　　　（William-Adolphe Bouguereau，1825年～1905年）
作畫年：1890年
素材／形狀：油彩、畫布、92.7×66cm
時代／主義：法國學院派
收藏：個人收藏

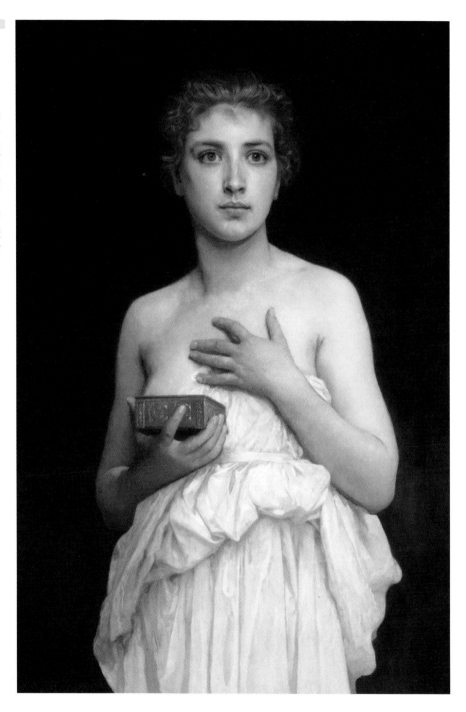

蛇蠍美人潘朵拉的圖像學

第二個夏娃與災禍之壺

普羅米修斯從天上盜火給予人類，因此震怒的宙斯，給了世界災禍作為「禮物」。那就是人類最初的女子，潘朵拉（有所有的禮物之意）。她魅惑男性，帶來龐大的災禍，是一名真正的蛇蠍美人（Femme Fatale）。

說到最初為人類帶來災禍的女性，就會聯想到基督教的夏娃。事實上，早在十二世紀左右，就已經有拿這兩位女性來相比較。在繪畫中，矯飾主義庫桑（父）所畫的〈夏娃是第一個潘朵拉（Eva Prima Pandora）〉中，就將兩人的形象相互重疊。

可是，在庫桑或塔德瑪的畫中，他們畫的並非潘朵拉的「盒子」，而是「壺」。其實，在原著赫西俄德的《神譜》和《工作與時日》中，描寫的也

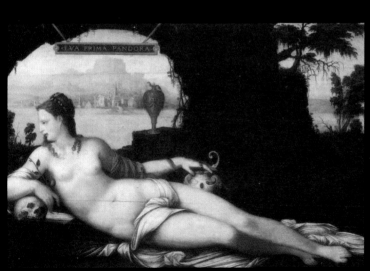

〈夏娃是第一個潘朵拉〉1550年左右，讓・庫桑（Jean Cousin）（父）

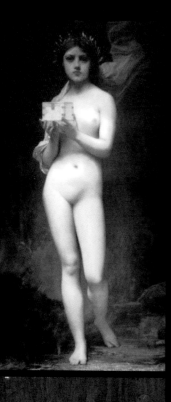

〈潘朵拉〉1872年，朱爾斯·萊菲博瑞（Jules Joseph Lefebvre）

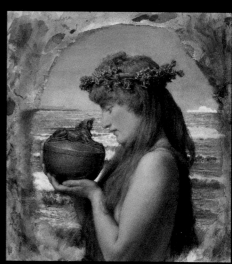

〈潘朵拉〉1881年，勞倫斯·阿爾瑪-塔德瑪（Lawrence Alma-Tadema）

〈潘朵拉〉1896年，約翰·威廉·沃特豪斯（John William Waterhouse）

是「壺（Pithos）」。而且，「Pithos」實際上指的是儲藏或埋葬用的「大甕」，意為死亡與重生，或指女性的子宮，也就是說那象徵了潘朵拉自己。由於在16世紀初，這個Pithos被伊拉思莫斯譯為化妝用的小盒子，所以「潘朵拉的盒子」變得有名，畫作也變成是描繪她手拿小盒子的模樣。

邪惡之頭

CURATOR'S COMMENTARY

浮現在水面的鏡像，梅杜莎的美麗臉龐

伯恩‧瓊斯為了裝飾貝爾福家的音樂室，選擇以希臘神話帕修斯為主題，畫了一系列作品。這便是畫作的其中之一，描繪打倒梅杜莎，拯救安朵美達的場景。帕修斯和安朵美達互相握著手，正看著映在水面鏡像中的頭部，那是會將注視到的人變成石頭的梅杜莎。那張臉孔十分美麗，蛇髮融入背後的蘋果樹中，讓人聯想到了伊甸園。

美女畫簡介－PROFILE－
〈邪惡之頭〉

畫家名：愛德華‧伯恩-瓊斯
　　　　（Edward Burne-Jones，1833年～1898年）

作畫年：1885～87年

素材／形狀：油彩、畫布、150×130cm

時代／主義：前拉斐爾派

收藏：斯圖加特州立繪畫館

推薦給喜歡這幅畫的你
另一位名畫中的美女

〈發現梅杜莎〉1882年
愛德華‧伯恩-瓊斯

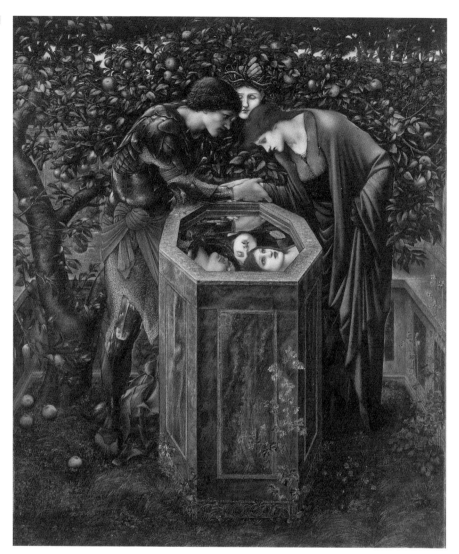

容貌改變的梅杜莎

從避邪之物到美麗的蛇蠍美人

梅杜莎原本是一名美麗的少女，因觸怒了雅典娜，被變成令人厭惡的模樣。她那會使人看到後石化的頭，據說被帕修斯奪取，最後嵌在雅典娜的盾埃癸斯（神盾Aegis）上。

佛洛伊德將梅杜莎的頭，指摘為引起去勢焦慮的女性性器，不過就像性器被當作阻擋邪視的護符，自古以來梅杜莎的頭便被雕刻在建築物等，作為避邪之用。

克林姆在〈女神雅典娜（Pallas Athene）〉中，將自古以來畫在盾上的梅杜莎圖像改畫在胸口，然而梅杜莎輪廓鼓脹、眼睛突出、伸出舌頭，也被說成是正開始腐爛，一張死者的臉孔。

〈梅杜莎〉1600年左右，法蘭德斯畫派

012

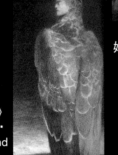

〈梅杜莎（蘿拉・德雷福斯・巴尼）〉1892年，艾莉絲・派克・巴尼（Alice Pike Barney）

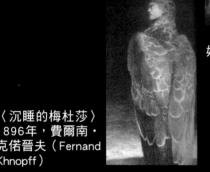

〈女神雅典娜〉1898年，古斯塔夫・克林姆（Gustav Klimt）

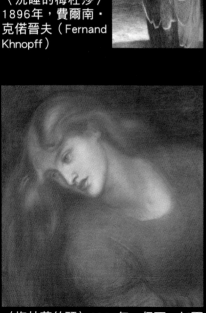

〈沉睡的梅杜莎〉1896年，費爾南・克侶普夫（Fernand Khnopff）

〈梅杜莎的頭〉1867年，但丁・加百利・羅塞蒂（Dante Gabriel Rossetti）

此外，卡拉瓦喬的圓形畫（Tondo）中被割下的頭也很有名。長久以來在烏菲茲美術館中，被當作是達文西所畫的作品（右）也有相同傾向，十九世紀初的詩人雪萊以這幅畫作為題材，寫了一首美麗的讀畫詩（Ekphrasis）。就這樣，原先是令人討厭嫌惡的梅杜莎，經過十九世紀，變成「浪漫派與頹廢派愛的對象」（馬里奧・普拉茲），也被描繪成美麗的蛇蠍美人形象。

伊底帕斯與斯芬克斯

CURATOR'S COMMENTARY

讓人感覺到性愛的死亡誘惑者

這是莫羅花了三年以上歲月，使出渾身解數完成的一幅作品，描繪的是會出謎題，回答者無法解答時便吃掉對方的斯芬克斯，以及彷彿即將說出答案的伊底帕斯。

雖然有人指摘此作是受到安格爾的作品（下）與古代玉雕的影響，不過露骨地按住胸口，由下往上交會視線的女怪，作為誘惑者確實是既美麗又性感。

美女畫簡介－PROFILE－
〈伊底帕斯與斯芬克斯〉

畫家名：居斯塔夫・莫羅
　　　　（Gustave Moreau，1826年～1898年）
作畫年：1864年
素材／形狀：油彩、畫布、206.4×104.7cm
時代／主義：象徵主義
收藏：大都會藝術博物館

另一位名畫中的美女

推薦給喜歡這幅畫的你

〈解開斯芬克斯謎題
的伊底帕斯〉1808年
多米尼克・安格爾
（Dominique Ingres）

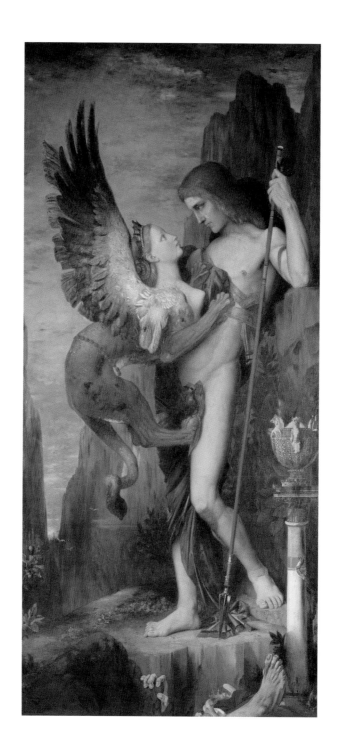

斯芬克斯的誘惑

成為蛇蠍美人的半人獸妖女

無論安格爾的斯芬克斯（P14）多麼妖豔，和伊底帕斯之間仍只是對話。當成為莫羅（P15）筆下所描繪的對象，就化身對旅人進行性的誘惑，並誘致滅亡，宛若「蛇蠍美人」般的形象。

莫羅的這幅作品為許多象徵派的畫家帶來影響。克偌普夫的〈愛撫（The Sphinx）〉也是，畫家畫出有著獵豹身體，被認為擁有「與蛇最相近型態」的斯芬克斯，以恍惚的表情，摩蹭擁有女性化臉孔的男性。由此可看出，世紀末的畫家們所鍾情的兩種典型：半人獸的蛇蠍美人（快樂的象徵），與雌雄同體的雙重性別者（對支配的欲望）。

〈愛撫〉1896年，費爾南・克偌晉夫

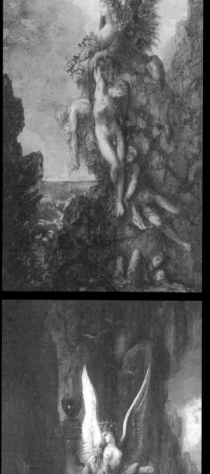

〈親吻斯芬克斯〉1895年，法蘭茲・史塔克（Franz von Stuck）

〈斯芬克斯〉1886年，居斯塔夫・莫羅

〈旅人伊底帕斯（或死前的平等）〉1888年，居斯塔夫・莫羅

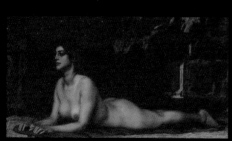

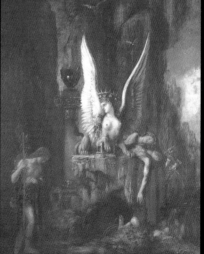

〈斯芬克斯〉1904年，法蘭茲・史塔克

帕里斯與海倫之愛

掀起戰禍之源 違背人倫的美女

在介紹這幅畫之前，先介紹兩種繪畫主題吧。自達文西以後，〈麗達與天鵝（Leda and the Swan）〉便成為是在描繪王妃麗達，被化為天鵝的宙斯誘惑的情景，當時出生的就是絕世美女海倫。此外，〈帕里斯的評判（Judgement of Paris）〉，是三位女神競逐美貌，受到她們委託擔任裁判的帕里斯，由於接受了阿弗洛蒂特可以讓他得到世界第一美女的承諾，於

是和斯巴達王的妻子海倫陷入不倫之戀，招致長達十年的特洛伊戰爭。大衛畫的雖然是兩人相戀的場面，不過豎琴代表帕里斯評判的情景，枕頭下的則是麗達與天鵝，左邊畫了阿弗洛蒂特像，外遇場景中的椅墊，飾以訴說兩人宿命的神話。

美女畫簡介－PROFILE－
〈帕里斯與海倫之愛〉

作家名：賈克-路易・大衛
（Jacques-Louis David，1748年～1825年）
作畫年：1788年
素材／形狀：油彩、畫布、146×181cm
時代／主義：新古典主義
收藏：羅浮宮

CLOSEUP

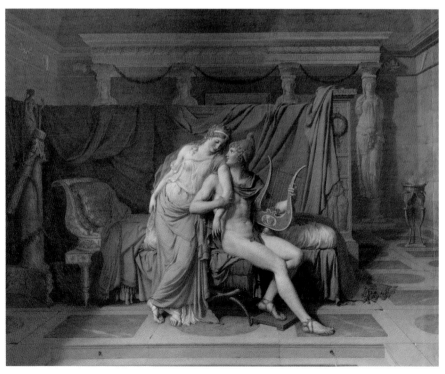

喀耳刻下毒

將詛咒放入毒藥中的美麗女巫

CURATOR'S COMMENTARY

沃特豪斯描繪古典型主題，是受到老師阿爾瑪-塔德瑪以及雷頓的影響，不過在這個時期，他畫了許多古代的傳說。本作是取材自奧維德的《變形記》，變成海神的漁夫格勞科斯，愛上水精靈斯庫拉，於是找女巫喀耳刻商量。喜歡上格勞科斯的喀耳刻因嫉妒而發狂，施毒使斯庫拉變成可怕的模樣。

美女畫簡介－PROFILE－
〈喀耳刻下毒〉

畫家名：約翰·威廉·沃特豪斯
（John William Waterhouse，1849年～1917年）
作畫年：1892年
素材／形狀：油彩、畫布、180.5×87.5cm
時代／主義：前拉斐爾派後期
收藏：南澳大利亞美術館

推薦給喜歡這幅畫的你
另一位名畫中的美女

〈將杯子遞給奧德修斯的喀耳刻〉1891年
約翰·威廉·沃特豪斯

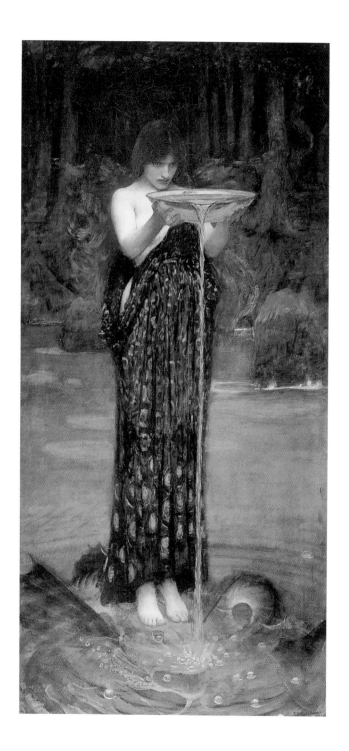

女巫喀耳刻的獻身

手持動物、毒杯與杖的妖婦

荷馬的《奧德賽》中，在特洛伊戰爭中獲得勝利，踏上歸途的奧德修斯等人漂流到的地方，就是喀耳刻所住的艾艾阿島。她假裝要招待他們用餐，將奧德修斯的部下變成了豬，奧德修斯因荷米斯的藥草而倖免於難，反而與喀耳刻締結了男女契約，喀耳刻並教他對付女海妖賽蓮（P24）與斯庫拉的方法。

畫中的喀耳刻，被描繪成率領著用魔法變成的動物，手持毒杯或魔法杖的模樣。以動物畫廣為人知的萊德·巴克會畫喀耳刻，應該也是因為想畫動物吧。

〈喀耳刻（或美莉莎）〉1523年左右，多索·多斯（Dosso Dossi）

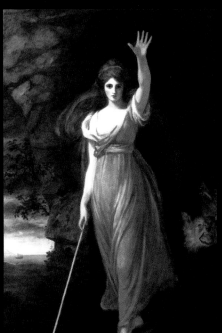

〈扮成喀耳刻的漢米爾頓夫人〉1782年，喬治・羅姆尼（George Romney）

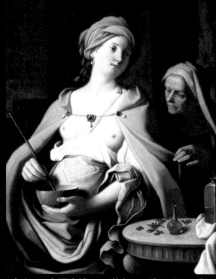

〈女巫喀耳刻〉17世紀，喬凡尼・多美尼科・契里尼（Giovanni Domenico Cerrini）

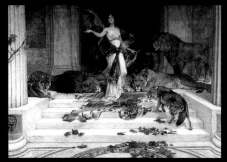

〈喀耳刻〉1889年，萊德・巴克（Wright Barker）

另一方面，多索的畫，雖然因畫中的持物而被看作是喀耳刻，但相反地，也有人說是解除魔法，將人變回原狀的好女巫美莉莎。另外，拿著魔杖扮成喀耳刻的漢米爾頓夫人（P112），本身就是一名蛇蠍美人。

奧德修斯與賽蓮

魅惑男性作為食物
妖婦的象徵

女巫喀耳刻（P20）給予奧德修斯關於女海妖賽蓮的忠告。她說聽了賽蓮的美妙歌聲，會忘卻自我而成為俘虜，最後被賽蓮殺了吃掉。於是奧德修斯聽從喀耳刻的忠告，以蜜蠟塞住部下的耳朵，將自己身體綁在船桅上，才得以平安無事。

德雷波喜歡以海洋為舞台的神話性主題，這幅作品雖然於一九〇九年在皇家藝術研究院展出，但受到時代

雜誌嚴厲批評，指其不忠於神話。的確，這幅畫和神話不同，畫中的賽蓮化為人類之姿，並打算上船，但那是為了將賽蓮所擁有，性的要素具體化，描繪出魅惑男性，將其導向毀滅的「蛇蠍美人」。

美女畫簡介－PROFILE－
〈奧德修斯與賽蓮〉

畫家名：赫伯特·德雷波
　　　　（Herbert Draper，1863年～1920年）
作畫年：1909年左右
素材／形狀：油彩、畫布、177×213.5cm
時代／主義：法國學院派
收藏：France Art Gallery，赫爾市立美術館

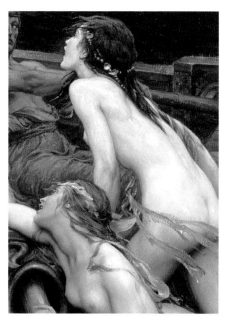

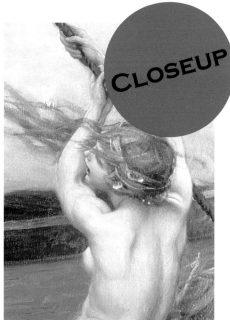

CLOSEUP

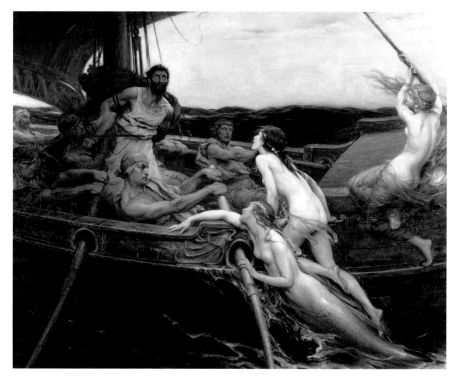

妖鳥賽蓮的變化

從恐鳥變化為性感的人魚

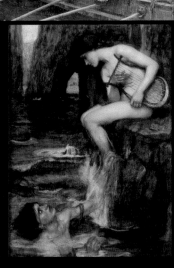

〈奧德修斯與賽蓮〉
1891年，約翰・威
廉・沃特豪斯

〈賽蓮〉1900年左右，
約翰・威廉・沃特豪斯

《奧德賽》中的賽蓮，是用美妙的聲音誘惑，並吃掉船上人們的怪物；在柏拉圖的《國家》裡，賽蓮則是以歌唱引領死者前往冥界的角色，不過兩者都沒有提及賽蓮的容貌。可是，奧維德的《變形記》中，普西芬妮被冥王哈帝斯擄走時，據說身為隨從的賽蓮，為了尋找她而想要翅膀，於是西元前一世紀左右的阿波羅多洛斯，也將賽蓮描述為三位人面鳥身的妖女。在藝術上，像是古希臘的壺繪等等，畫的也是人面鳥身的模樣，因此賽蓮原本的容貌，被認為像是妖鳥哈耳庇厄。到了希臘化時代，出現了半人半魚型態的賽蓮，不過據說是在十三世紀之後，才普遍定型為人魚。

在十九世紀的英國，對神話或傳說的關心度變高，也被採用為繪畫題材，但

026

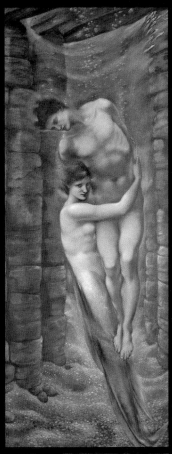

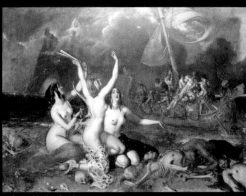

〈賽蓮與奧德修斯〉1837年，威廉·艾提（William Etty）

〈麗姬亞海·賽蓮〉1873年，但丁·加百利·羅塞蒂

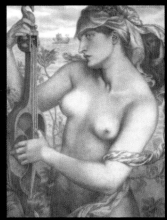

〈深海〉1887年，愛德華·伯恩-瓊斯

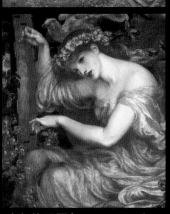

〈海的咒語〉1875～77年，但丁·加百利·羅塞蒂

看得出來，其中有許多都是描繪以性誘惑男性，並將其作為犧牲品的蛇蠍美人。艾提是將裸體與死亡情景併置的先驅，但其畫風強烈的印象受到了批判。另外，沃特豪斯所畫的賽蓮，則是古代人面鳥身的模樣。

奧德修斯與潘尼羅佩

CURATOR'S COMMENTARY

受到神話化
賢婦背後隱藏的魔性

從特洛伊戰爭到奧德修斯回國期間，在他貌美的妻子潘尼羅佩身邊，求婚者絡繹不絕。於是她宣布，等到織物完成後就會挑選求婚者，然後在夜裡將白天織的織物拆掉。也因此潘尼羅佩被讚譽為貞女，相反地，趁著丈夫阿伽門農遠征特洛伊戰爭，便私通埃癸斯托斯，並將回國的丈夫殺死的克萊登妮絲特拉，被視為潘尼羅佩的對比。可是，對於那些受美貌吸

引，等待了數年，最後卻在奧德修斯回國後，被他殺死的求婚者而言，潘尼羅佩就像是冷酷無情的蛇蠍美人。

順帶一提，這幅畫是將亨利二世，與對他而言是「命運之女」的黛安·德·波迪耶，比作為這對神話中經過試煉的王與王妃。

美女畫簡介 — PROFILE —
〈奧德修斯與潘尼羅佩〉

畫家名：弗朗西斯·普里馬提喬
（Francesco Primaticcio，1505年～1570年）
作畫年：1563年左右
素材／形狀：油彩、畫布、114×124cm
時代／主義：楓丹白露畫派
收藏：托萊多美術館

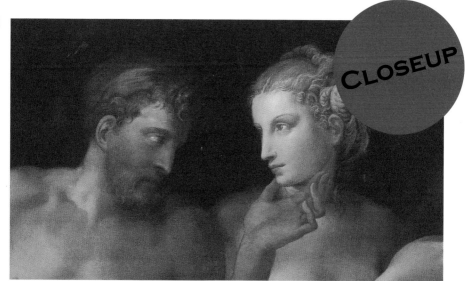

CLOSEUP

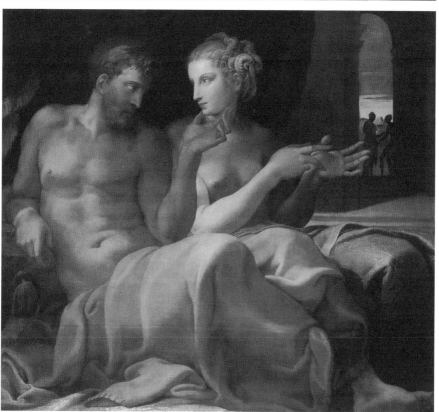

水精靈，或是海勒斯與甯芙

成為女性情慾犧牲品的美少年

伊亞宋為了尋求金羊毛，搭乘阿爾戈號遠征科爾基斯。在那些船員（阿爾戈英雄）之中，有海力克斯與他的美少年情人海勒斯。登陸基亞諾斯時，當海勒斯走近水邊要取水，就被美麗又充滿情慾的水精靈甯芙帶進水中。相同主題的作品（P 32）與里耶的作品（下），都有睡蓮覆蓋在水面上，這是因為睡蓮（Nymphaea）此名的由來就是甯芙（Nymph）。

美女畫簡介－PROFILE－
〈水精靈，或是海勒斯與甯芙〉

畫家名：約翰・威廉・沃特豪斯
（John William Waterhouse，1849年～1917年）
作畫年：1893年
素材／形狀：油彩、畫布、66×127cm
時代／主義：後期拉斐爾派前後
收藏：個人收藏

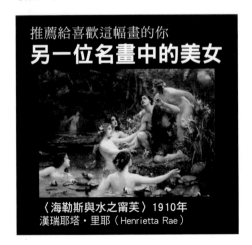

推薦給喜歡這幅畫的你
另一位名畫中的美女

〈海勒斯與水之甯芙〉1910年
漢瑞耶塔・里耶（Henrietta Rae）

CLOSEUP

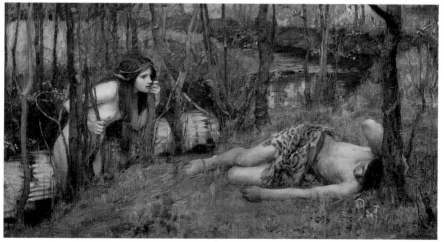

魅惑的甯芙

古老性神的危險誘惑

出現在希臘神話中的甯芙，指的是海的精靈（Nereid）或水的精靈（Naiad）等等，存在於自然之中的靈體，喜歡唱歌跳舞，幻化為美麗的少女姿態。在意義上與塞爾特神話中的泉水婦人，或妖精（P76）等等是共通的。此外，襲擊船隻的賽蓮（P24）、奪去海勒斯性命的水精靈也是甯芙，所以同時也擁有恐怖妖怪的要素。大概是作為古代自然信仰（萬物有靈論）的殘骸，被帶進希臘神話體系中的古老神祇。

在畫作中，花精靈芙蘿拉雖然有名，但是都被描繪成阿提密斯或戴歐尼修斯的隨從，或是被薩提爾求愛等等的場面。可是到了十九世紀，維多利亞

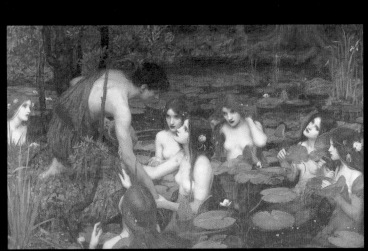

〈海勒斯與甯芙〉1896年，約翰‧威廉‧沃特豪斯

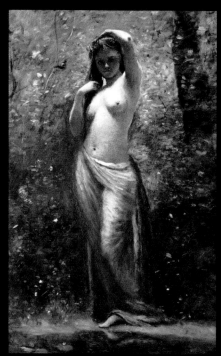

〈水邊的甯芙〉1868～70年，卡米耶·柯洛（Camille Corot）

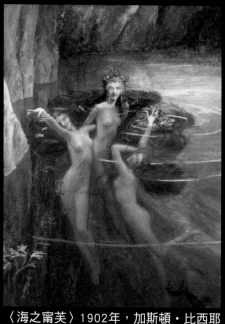

〈海之甯芙〉1902年，加斯頓·比西耶爾（Gaston Bussière）

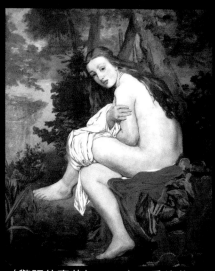

〈驚訝的甯芙〉1861年，愛德華·馬奈（Édouard Manet）

時代的繪畫，甯芙被畫成更加媚惑、積極的誘惑者。雖然甯芙原本就像神話所敘述，是性的代表，但也被描繪成時代流行下的「蛇蠍美人」，極具魅惑的誘惑者。

美狄亞

自戀愛的激情中萌生
毒婦的憂愁

美狄亞擁有伊亞宋所尋求的金羊毛，也是科爾喀斯王的女兒，她對伊亞宋一見鍾情，以與自己結婚為條件，甚至背叛父親，殺害弟弟來幫助伊亞宋。美狄亞的伯母是女巫喀耳刻（P20），她雖然操縱可怕的赫卡忒妖術，幫助伊亞宋，但伊亞宋卻背棄約定，打算和科林斯的公主格勞克結婚。因此憤怒的美狄亞，燒死情敵，

甚至手刃伊亞宋的孩子。

德·摩根是受到前拉斐爾派的伯恩-瓊斯，與文藝復興的波提切利影響的畫家，即使帶著略為憂愁的表情，仍以細緻的質感與鮮豔的色彩，畫出美麗的毒婦美狄亞。

美女畫簡介－PROFILE－
〈美狄亞〉

畫家名：伊芙林·德·摩根
（Evelyn De Morgan，1855年～1919年）
作畫年：1889年
素材／形狀：油彩、畫布、150×89cm
時代／主義：前拉斐爾派後期
收藏：威廉姆森美術館

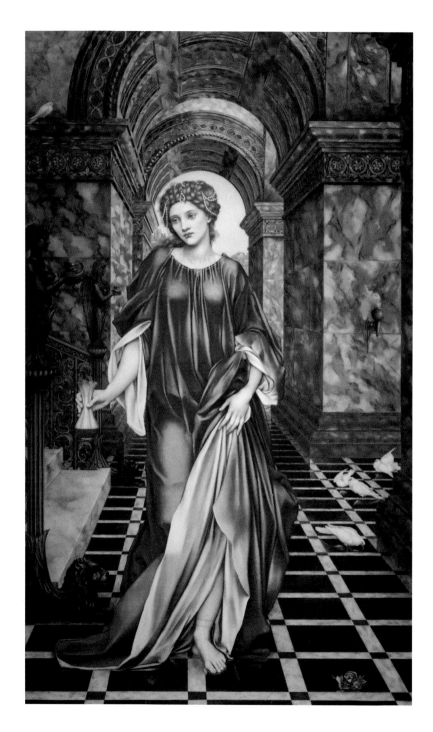

莉莉絲

CURATOR'S COMMENTARY

被畫作蛇女
亞當最初的妻子

莉莉絲是出現在亞述傳說與猶太聖經中的夜之妖怪，不過根據中世紀的故事集《本司拉的知識（The Alphabet of Ben-Sira）》，則是被當作亞當最初的妻子。她是在夏娃之前，和亞當一起被創造出來的，但她討厭從屬於亞當，離開伊甸園與惡魔相愛。纏繞著莉莉絲的蛇，除了代表惡魔，也同時象徵了她自己吧。文藝

復興時期，莉莉絲被認為是夏娃的誘惑者，在西斯汀聖堂裡，米開朗基羅繪製的蛇（P42）也畫了莉莉絲，因此也有莉莉絲是女人的說法。事實上，克里爾畫的蛇，雖然是受到濟慈的詩（參照P80）所啟發，不過他應該知道，在歷史上，蛇女和莉莉絲也被混為一談吧。

美女畫簡介－PROFILE－
〈莉莉絲〉

畫家名：約翰・克里爾
　　　　　（John Collier，1850年～1934年）
作畫年：1887年
素材／形狀：油彩、畫布、237×141cm
時代／主義：前拉斐爾派後期
收藏：艾金森藝廊

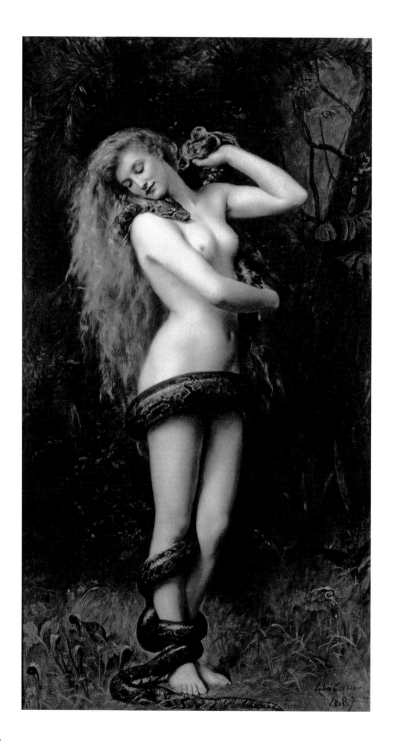

貴婦人莉莉絲

邪惡又魅惑，蛇蠍美人的先驅

在化妝室看著小鏡子梳頭的莉莉絲，模樣甜美妖豔，是以性魅力毀滅男性的「蛇蠍美人」先驅作品。先後所畫的〈手持棕櫚的西碧拉（Sibylla Palmifera）〉（下）是與這幅畫相對的作品，羅塞蒂像是在各別對應這兩幅畫，寫下了以「精神美」與「肉體美」為題的十四行詩。

順帶一提，此作品有好幾幅複製品，因為按照訂畫人的要求，改變了臉部樣貌的原型，所以與原畫呈現的形象樣貌不同。

美女畫簡介－PROFILE－
〈貴婦人莉莉絲〉

畫家名：但丁・加百利・羅塞蒂
（Dante Gabriel Rossetti，1828年～1882年）
作畫年：1866～68年（72～73年修改）
素材／形狀：油彩、畫布，96.5×85.1cm
時代／主義：前拉斐爾派
收藏：德拉瓦藝術博物館

推薦給喜歡這幅畫的你

另一位名畫中的美女

〈手持棕櫚的西碧拉〉1870
但丁・加百利・羅塞蒂

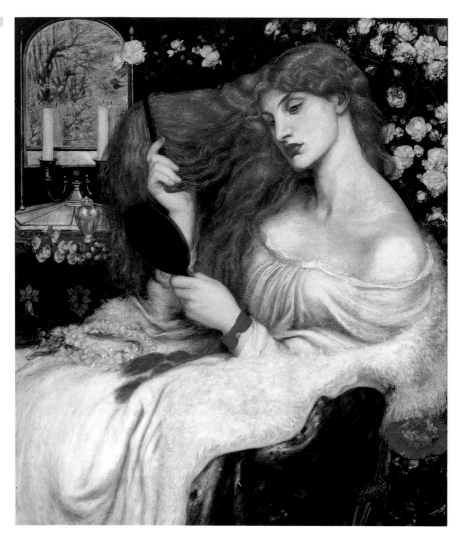

受誘惑的夏娃

誘惑著蛇
前拉斐爾派的無情女子

這幅畫是出現在舊約聖經創世紀中，夏娃被狡猾的蛇所騙，用手摘取智慧之果的場景。只有臉部是男人模樣的蛇，正在夏娃的耳邊教唆她做壞事。

可是換個角度來看，這也像是蛇正受有著美麗身體的夏娃所誘惑，向她求愛。而且，夏娃是無論對方如何引誘，都佯裝自己不知情的「無情女子」。

史坦霍普和伯恩-瓊斯、羅塞蒂是親密的好友，也是受到前拉斐爾派強烈影響的畫家。這幅作品也不是只有描繪女性容貌，以及擁有高度的裝飾性而已，更將夏娃描繪成前拉斐爾派格外鍾愛的「蛇蠍美人」。順帶一提，P34的伊芙林·德·摩根是他的外甥女。

美女畫簡介－PROFILE－
〈受誘惑的夏娃〉

畫家名：約翰·史坦霍普
（John Roddam Spencer Stanhope，1829年～1908年）
作畫年：1877年左右
素材／形狀：蛋彩、木板，161.4×75.6cm
時代／主義：前拉斐爾派後期
收藏：曼徹斯特市立美術館

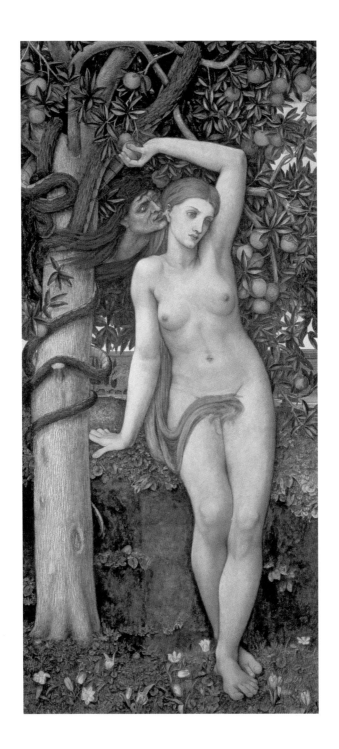

夏娃的誘惑

成為全人類的「蛇蠍美人」
最初的女人

夏娃是神自亞當的肋骨創造出來，第一位的女性，受到蛇所引誘，背叛了神，可說是讓全人類背負原罪的禍首。可是，這「最初被創造的女人」將災禍散布給人類的構圖，似乎是父權的男性（陽具）中心主義式神話的慣用手段，潘朵拉（P6）和莉莉絲（P36）也是一樣。每個故事都描述蛇（性的象徵）與誘惑的主題。

在此種意義上，夏娃原本就具有誘惑者的危險要素，不過在十九世紀之後，和潘朵拉與莉莉絲被畫成「蛇蠍美人」一樣，夏娃也被描繪成更具誘惑的形象。

〈原罪與逐出樂園（部分）〉1510年，米開朗基羅（Michelangelo）

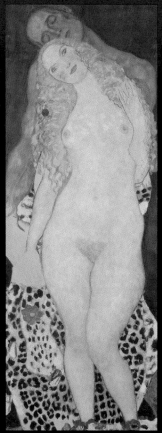

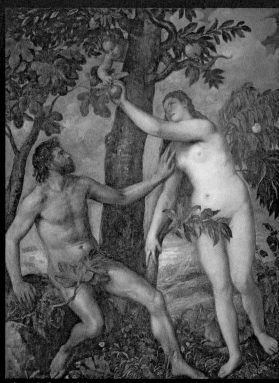

〈亞當與夏娃〉1550年左右，提齊安諾‧維伽略（Tiziano Vecellio）

〈亞當與夏娃〉1917～18年，古斯塔夫‧克林姆

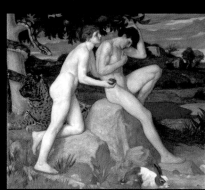

〈誘惑〉1899年，威廉‧史特朗（William Strang）

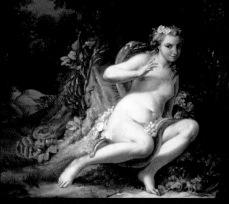

〈夏娃的誘惑〉18世紀，讓-巴蒂斯特‧馬里‧皮埃爾（Jean-Baptiste Marie Pierre）

拿著聖若翰洗者首級的莎樂美[2]

頭髮披散為特徵，達文西風格的莎樂美

在黑落德王（基督教譯為希律王）面前跳舞，要求以若翰首級作為獎賞的妖女莎樂美，是許多畫家都有畫過的題材。十六世紀初，活躍於米蘭和倫巴底的盧伊尼也是其中一人，並且畫過好幾幅同樣主題的作品。雖然他好像不是達文西的學生，不過從莎樂美的臉部和披散的頭髮，也可看出達文西帶來的強烈影響。除此之外廣為人知的是，主導前拉斐爾派的拉斯金也給了此作高度的評價。

美女畫簡介－PROFILE－
〈拿著聖若翰洗者首級的莎樂美〉

畫家名：伯納迪諾・盧伊尼
（Bernardino Luini，1480／90年～1532年）
作畫年：1527～31年
素材／形狀：油彩、畫布、56×43cm
時代／主義：文藝復興
收藏：維也納藝術史博物館

推薦給喜歡這幅畫的你

另一位名畫中的美女

〈收下洗者若翰首級的莎樂美〉16世紀初
伯納迪諾・盧伊尼

2：基督教譯為約翰

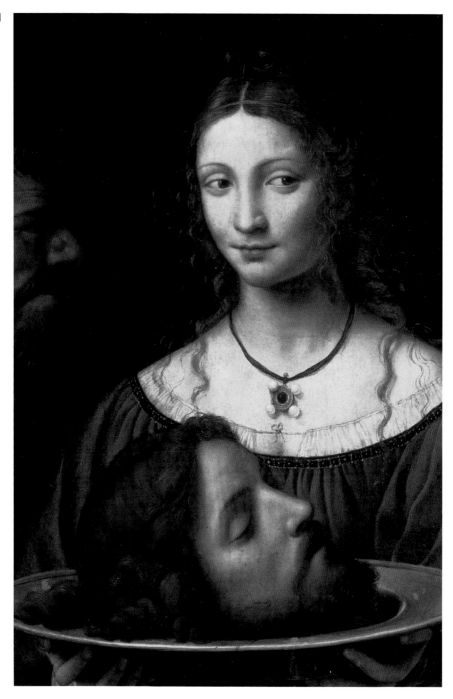

莎樂美與人頭

以殘酷的少女為主題

以要求聖者首級的殘忍少女聞名，也是黑落狄雅（基督教譯為希羅底）之女，但不可思議地，聖經上並未記載她的名字，另外諷刺的是，大約四世紀時，她開始被稱為莎樂美（Salome），其名源自希伯來語中的和平（Shalom）。

以圖像來說，六世紀福音書手抄本中的插畫，據說是現存最古老的莎樂美像，之後雖然有各種不同場景的畫作，例如宴會場面、倒立跳舞等等，但被描繪得最頻繁的，應該是手拿著放有若翰首級托盤的莎樂美像吧。尤其在文藝復興之後，以對比的方式畫出怪誕的首級和年輕貌美的少女，少女常常被畫成轉頭不看首級的模樣。

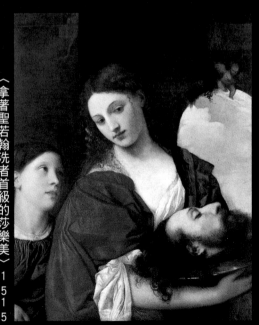

《拿著聖若翰洗者首級的莎樂美》1515
年左右，提齊安諾·維伽略

046

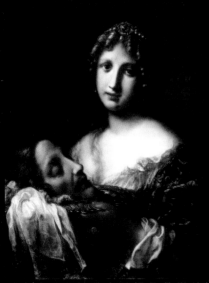

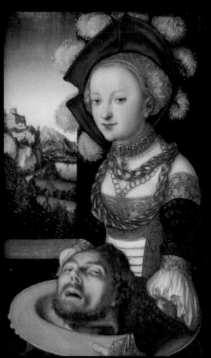

〈拿著聖若翰洗者首級的莎樂美〉
1670～90年左右，歐諾利奧・馬里納
利（Onorio Marinari）

〈拿著聖若翰洗者首級的莎樂美〉1530
年左右，老盧卡斯・克拉納赫（Lucas
Cranach der Ältere）

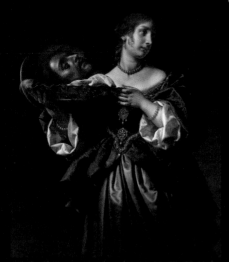

〈拿著聖若翰洗者首級的莎樂美〉
1665～70年，卡洛・道奇（Carlo
Dolci）

〈聖若翰的祭壇畫（左邊）〉1507～
8年，昆丁・馬西斯（Quentin Massys）

在黑落德王面前跳舞的莎樂美

CURATOR'S COMMENTARY

招致死亡與淫蕩
魔性之女的舞蹈

一八七六年，莫羅在沙龍展出以莎樂美為主題的這幅畫，與〈出現〉（The Apparition）〉（P51）兩幅作品，引起轟動。於斯曼與王爾德這些世紀末的藝術家們，在莫羅的莎樂美中，找到了毀滅男人的「魔性之女」的典型，並受到強烈影響。

雖然有人指出，這是受到福樓拜以古代迦太基為舞台的小說《薩朗波》（Salammbô）》所影響，不過莫羅本身，似乎也將人物構想成神祕的「巫女」，所以在宛如古代神殿的莊嚴宮殿中，畫出穿著充滿異國風情的莎樂美。莎樂美在象徵死亡的警官面前向前進，走近意味著淫蕩的黑豹，手中則是拿著象徵快樂的蓮花。

美女畫簡介－PROFILE－
〈在黑落德王面前跳舞的莎樂美〉

畫家名：居斯塔夫・莫羅
（Gustave Moreau，1826年～1898年）
作畫年：1876年
素材／形狀：油彩、畫布、144×103.5cm
時代／主義：象徵派
收藏：漢默美術館

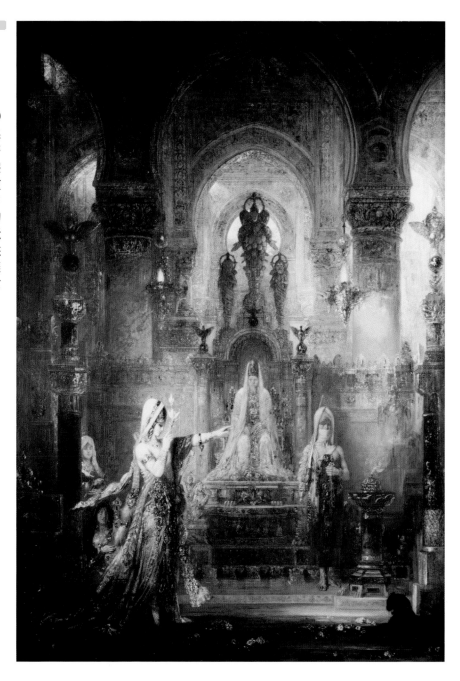

莎樂美的「出現」

因莫羅獨創而生的虛幻首級

在一八七六年，和前一頁的作品一起裝飾在沙龍裡的，是左下的水彩作品〈出現〉。於斯曼在其小說《逆流（À rebours）》中大加讚賞：「不論在任何時代，水彩畫都不可能達到如此的絢爛華麗」（澀澤龍彥譯），並指出這幅畫超越油彩作品，有著讓人更加陷入不安的強烈魔性。

的確，身穿更甚性感的服裝，朝上瞪視首級的莎樂美，已經不是聽從母親命令而跳舞的溫順少女，是出於自己意念，渴望得到首級的「魔性之女」。順帶一提，在她手所指著的半空中，應該是作為跳舞獎賞的首級，其以幻影型態出現的構圖，是由莫羅所獨創。

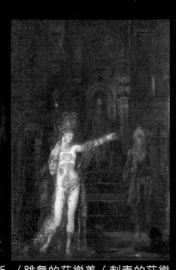

〈出現〉1876年左右，居斯塔夫·莫羅

〈跳舞的莎樂美（刺青的莎樂美）〉1875年左右，居斯塔夫·莫羅

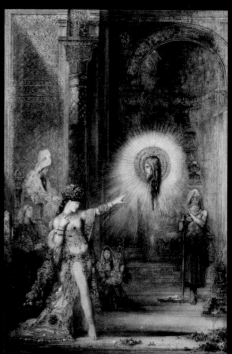

〈出現〉1876年，居斯塔夫・莫羅

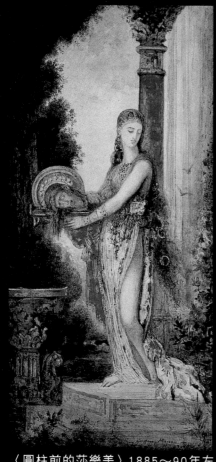

〈圓柱前的莎樂美〉1885～90年左右，居斯塔夫・莫羅

我吻到你的唇了，若翰

席捲世紀末新藝術運動的〈莎樂美〉

CURATOR'S COMMENTARY

王爾德以法語出版戲曲《莎樂美》，並打算讓莎拉‧伯恩哈特（P108）主演。比亞茲萊讀過之後，便畫了幅單篇作品，刊登在雜誌《Studious》的創刊號上，也就是左頁這幅畫。不僅得到了好評，英語版雜誌的插畫也交由比亞茲萊繪製，受到矚目。可是，王爾德本身中意福樓拜的《薩朗波》與莫羅的〈莎樂美〉（P48），似乎不喜歡這幅插畫。

美女畫簡介－PROFILE－

〈我吻到你的唇了，若翰〉
（刊登於雜誌《Studious》的插畫）

畫家名：奧伯利‧比亞茲萊
（Aubrey Beardsley，1872年～1898年）
作畫年：1893年
素材／形狀：凹版印刷、27.2×14.5cm
時代／主義：新藝術運動
收藏：個人收藏

推薦給喜歡這幅畫的你
另一位名畫中的美女

舞者的獎賞（取自插畫〈莎樂美〉）1894
奧伯利‧比亞茲萊

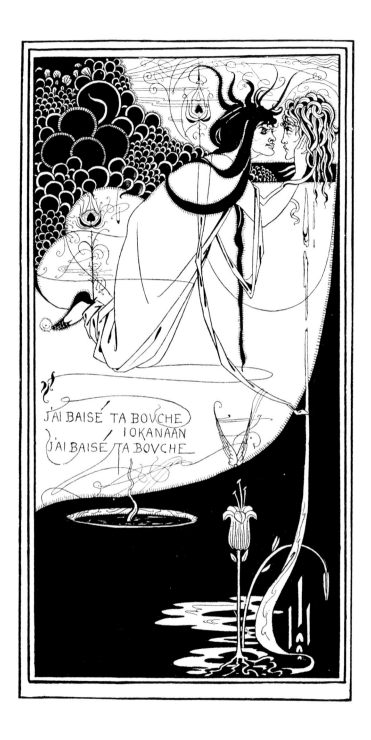

比亞茲萊之後的莎樂美

世紀末藝術編織出的妖婦變遷

世紀末的莎樂美，已經不是母親的傀儡，而是自己對若翰抱有情慾，並加以誘惑的妖婦。這種跳脫聖經，先出現在文學中，海涅、馬拉美與福樓拜的作品，影響了莫羅（P48）和王爾德，連同比亞茲萊的畫（P52），席捲了世紀末的歐洲。甚至還因而誕生出史特勞斯的歌劇《莎樂美》（一九○五年），不過史塔克於次年所畫的作品，應該可堪稱是世紀末莎樂美的典型。還有，當到了孟克和巴斯金筆下，已經不是在描繪故事的場景，而是將「莎樂美」當作投射畫家慾望的象徵來使用。

〈莎樂美〉1903年，愛德華·孟克（Edvard Munch）

〈莎樂美〉1914年，加斯頓·比西耶爾

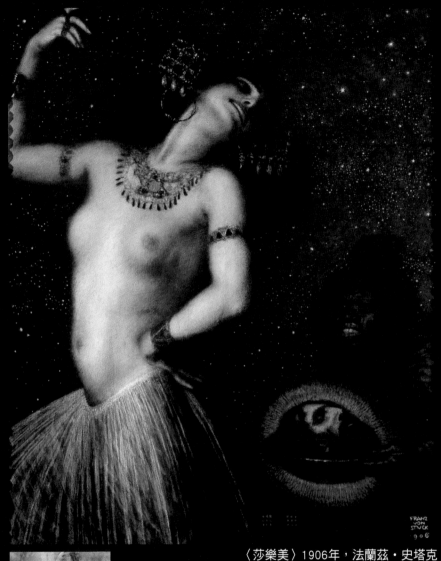

〈莎樂美〉1906年，法蘭茲‧史塔克

〈莎樂美〉1930年，朱爾‧巴斯金（Jules Pascin）

友弟德

CURATOR'S COMMENTARY

征服男性及其中愛的寓意

支身闖入敵將敖羅斐乃（基督教譯為何樂弗尼）所在之處，以魅力籠絡，並趁其熟睡時斬下首級的烈婦，就是友弟德（基督教譯為猶滴）。

據說在文藝復興時期，這是相當受到喜愛的繪畫主題，被描繪成相對於傲慢與惡行，象徵謙虛與美德的勝利，是一幅寓意畫。在此意義下，把友弟德比作妖婦，應該會被認為相當

荒謬吧？可是，也有一種說法，認為這是在畫男性被心愛的女性征服，包含著「愛的寓意」。這樣想之後再來看，友弟德的表情就像是在看著心愛的男人般溫柔，敖羅斐乃被她以露出大腿的性感姿勢踩著的臉，表情也像是正沉浸在陶醉之中。也有人說，其實這張臉就是喬久內自己。

美女畫簡介－PROFILE－
〈友弟德〉

畫家名：喬久內
（Giorgione，1476／78年左右～1510年）
作畫年：1504年左右
素材／形狀：油彩、木板（移至畫布）、144×66.5cm
時代／主義：文藝復興
收藏：埃爾米塔日博物館

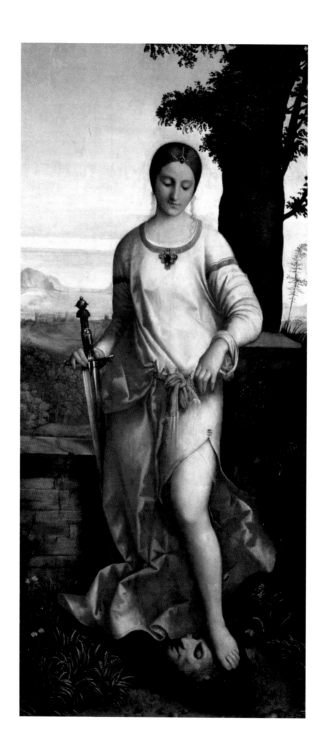

友弟德II

以平面的裝飾點綴
充滿異國風情的妖婦

在世紀末時不只是莎樂美，像是友弟德和奧菲斯，這類頭部被切除的主題相當受歡迎。佛洛伊德大概會稱此為去勢焦慮吧，不過在佛洛伊德活躍的維也納，世紀轉換期的代表畫家為古斯塔夫・克林姆。他的〈友弟德I（Judith I）〉，被指是受拜占庭美術與日本琳派影響的黃金裝飾作品，不過到了〈友弟德II（Judith II）〉，則是將被視為日本藝術的平面裝飾，直接移轉到其後期多樣豐富的彩色作品上。這兩幅作品所畫的，雖然都是籠絡男人的嬌媚蛇蠍美人，不過都沒有看到象徵友弟德持物的劍。也因此被和莎樂美混為一談，但克林姆本人似乎不在意。

美女畫簡介－PROFILE－
〈友弟德II〉

畫家名：古斯塔夫・克林姆
　　　　（Gustav Klimt，1862年～1918年）
作畫年：1909年
素材／形狀：油彩、畫布、178×46cm
時代／主義：維也納分離派
收藏：威尼斯近代美術館

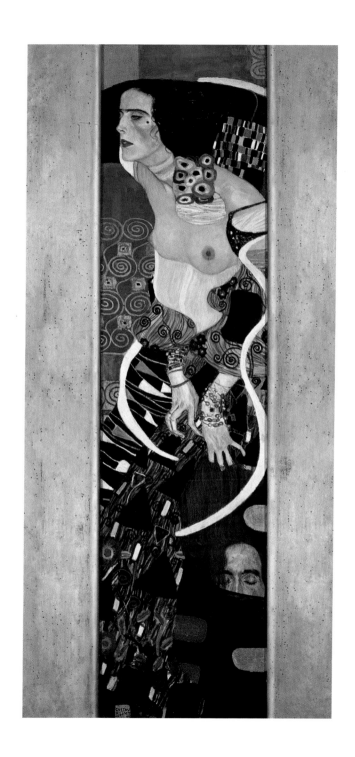

恍惚與鮮血的友弟德

描繪出女性憤怒的悽慘場面

友弟德是出現在舊約次經中的女性，為了拯救自己的城鎮，與侍女一同進入敵營，趁著敵將熟睡時割下其首級的女傑。

在畫作中，有的像克拉納赫一樣，畫出持物的劍與敵將的首級；或是像阿羅利一樣畫出自豪神情，亦或恍惚地舉起頭顱的情景。不過，卡拉瓦喬與真蒂萊斯基的畫就非常壯烈。過去曾經全都是卡拉瓦喬的作品，現在則有兩幅作品是由真蒂萊斯基所繪，也有人在研究，她那毫無猶疑的畫法，是否與她十九歲時經歷過的強暴事件有關。

〈友弟德與敖羅斐乃〉1926年，法蘭茲·史塔克

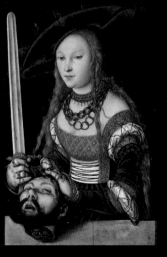

〈拿著敖羅斐乃首級的友弟德〉1530年左右，老盧卡斯·克拉納赫

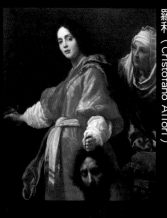

〈拿著敖羅斐乃首級的友弟德〉
1613年，克里斯托法諾・阿羅利（Cristofano Allori）

CHAPTER2 基督宗教中的魔性美女

〈砍下敖羅斐乃首級的友弟德〉
1599年，卡拉瓦喬（Caravaggio）

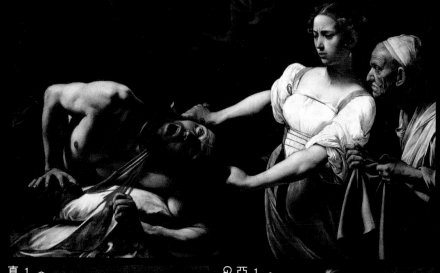

〈砍下敖羅斐乃首級的友弟德〉
1620年左右，阿爾泰米西亞・真蒂萊斯基

〈砍下敖羅斐乃首級的友弟德〉
1612～13年，阿爾泰米西亞・真蒂萊斯基（Artemisia Gentileschi）

若瑟與普提法爾之妻

CURATOR'S COMMENTARY

成為高潔證明的「美女」誘惑

出現在舊約聖經創世紀中的普提法爾（基督教譯為波提乏）之妻，是典型的誘惑者，她愛慕奴隸若瑟（基督教譯為約瑟），強迫他與自己發生關係。硬被引誘到床上的若瑟，留下衣服後逃走，她便以若瑟的衣物，證明自己是被他侵犯，將若瑟送入牢中。聖經中雖然沒有提及妻子的容貌，但在畫作中，將她畫得愈美麗，就愈能顯示出若瑟不輸給誘惑的高潔，因此她被描繪成魅惑男性的美女。

美女畫簡介－PROFILE－
〈若瑟與普提法爾之妻〉

畫家名：卡羅・齊尼亞尼
　　　　（Carlo Cignani，1628年～1719年）
作畫年：1680年左右
素材／形狀：油彩、畫布
時代／主義：巴洛克
收藏：德勒斯登美術館

推薦給喜歡這幅畫的你
另一位名畫中的美女

〈若瑟與普提法爾之妻〉1630年左右
圭多・雷尼（Guido Reni）

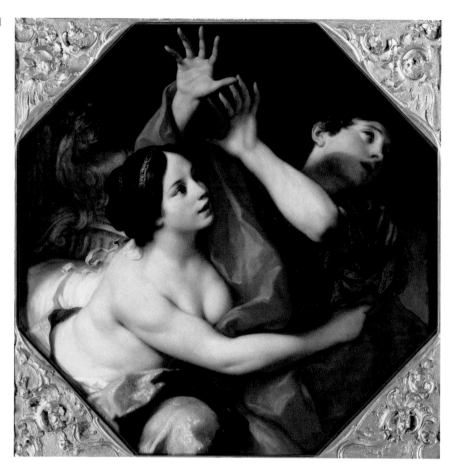

三松與德里拉[3]

浮現在光芒中
魔性之女的美麗容顏

三松是出現在舊約聖經民長記（基督教譯為士師記）中舉世無雙的怪力英雄，德里拉則是他的情人。三松的宿敵培肋舍特人（基督教譯為非利士人）為了找出他強大力量的祕密，便以重金賄賂德里拉。德里拉逼迫三松，說若是愛她就要告訴她真相，於是三松便向她坦承，自己力量的來源是頭髮。

這幅畫所描繪的，就是德里拉打算奪去三松的力量，趁他睡著時剪下頭髮的情景，畫中的一根蠟燭照亮了德里拉美麗的容貌。洪特霍斯特在義大利留學時受到影響，擅長卡拉瓦喬風格的強烈明暗法（Chiaroscuro）。尤其是燈火照亮夜晚的情景，畫得相當絕妙，因而被稱為「夜景的赫拉德」，也影響了林布蘭初期的作品。

美女畫簡介－PROFILE－
〈三松與德里拉〉

畫家名：赫拉德・范・洪特霍斯特
（Gerard van Honthorst，1590年～1656年）
作畫年：1621年
素材／形狀：油彩、畫布、129×94cm
時代／主義：17世紀荷蘭繪畫
收藏：克里夫蘭美術館

3：基督教譯為參孫和大利拉

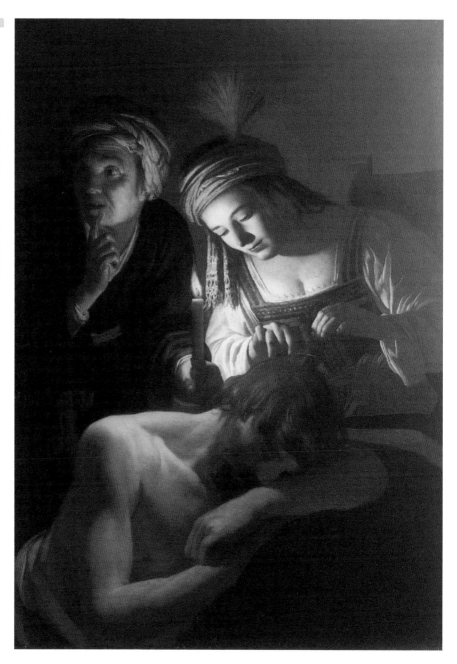

克麗奧佩脫拉與凱撒

充滿在畫面中絕代美女的異國風情

說到絕世美女，又是世間稀有的誘惑者，除了克麗奧佩脫拉，沒有第二人了吧。在她十八歲那一年，父王去世，為了守住王家的純正血脈，她與小八歲的弟弟結婚，繼承了王位。

不過卻被弟弟的派系趕下了台，於是她求助於正遠征埃及的凱撒，只是在嚴密的監視下，她無法接近凱撒。所以據說她想出了一個方法，就是用地毯（或是寢具袋）包住自己，當成貢品被運送進去。

這幅傑洛姆的畫，就是美麗的克麗奧佩脫拉從地毯中出現，凱撒感到吃驚的情景。曾實際到過土耳其與埃及旅行的傑洛姆，描繪充滿東方情調的作品，讓戈蒂耶等人也讚不絕口。

美女畫簡介－PROFILE－
〈克麗奧佩脫拉與凱撒〉

畫家名：讓-里奧・傑洛姆
　　　　（Jean-Léon Gérôme，1824年～1904年）
作畫年：1866年
素材／形狀：油彩、畫布
時代／主義：法國學院派
收藏：不明

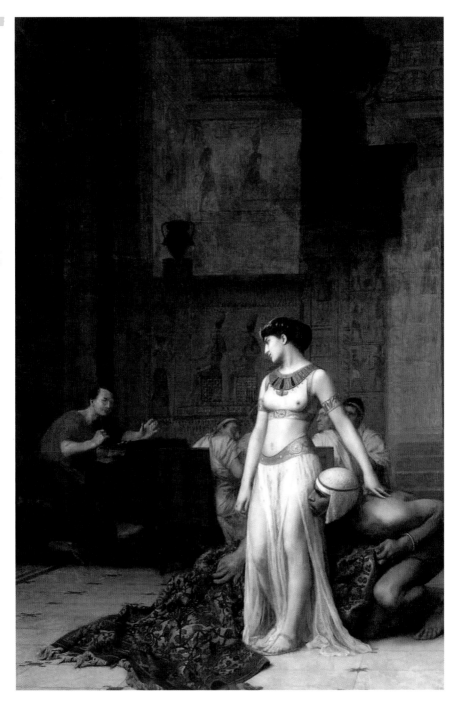

扮成克麗奧佩脫拉的凱蒂・費雪

模仿歷史上蛇蠍美人的魔性之女

雷諾茲以崔夫薩尼在斯巴達宮殿裡的畫（P71）為基礎，將凱蒂畫成克麗奧佩脫拉。她是所謂的高級娼婦（Demi-Mondaine），也是出現在《阿爾卑斯一萬尺》（日本童謠）鵝媽媽童謠（Nursery Rhymes）原曲中的知名人物。據聞花心好女色的卡薩諾瓦，仿照克麗奧佩脫拉將珍珠溶入醋中飲用，讓凱蒂也用麵包夾著一百法磅紙鈔吃掉。

美女畫簡介－PROFILE－
〈扮成克麗奧佩脫拉的凱蒂・費雪〉

畫家名：喬舒亞・雷諾茲
（Joshua Reynolds，1723年～1792年）
作畫年：18世紀
素材／形狀：油彩、畫布
時代／主義：洛可可
收藏：肯伍德府

推薦給喜歡這幅畫的你
另一位名畫中的美女

〈凱蒂・費雪的肖像畫〉
1765年
納桑尼爾・霍恩
（Nathaniel Hone）

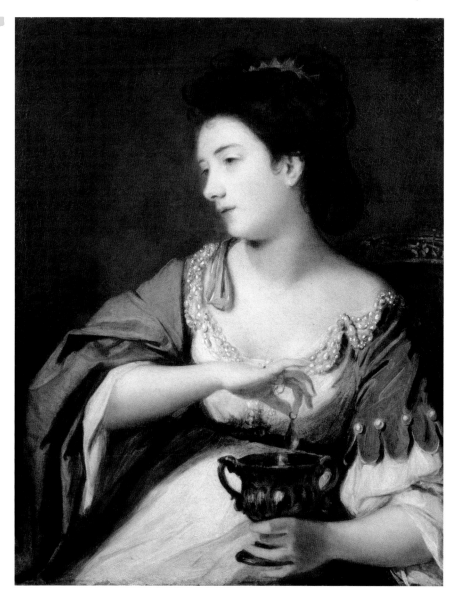

繪畫中的克麗奧佩脫拉

受歡迎的繪畫題材
因毒蛇而起的悲劇之死

連凱撒和安東尼這兩位古羅馬的領導者，都被克麗奧佩脫拉的魅力所擄獲，這也成為兩人殞命的原因之一。這樣足以撼動國家的「蛇蠍美人」克麗奧佩脫拉，在畫作中也被描繪得相當美麗。可是，除了在傑洛姆所畫的誘惑凱撒的作品（P 67），與阿爾瑪-塔德瑪所畫的魅惑安東尼的作品（下）中，克麗奧佩脫拉是作為誘惑者之外，其他幾乎都是描繪宴會與死亡的情景（左頁）。尤其被毒蛇啃咬乳房而死這個悲劇性的場景最為常見。

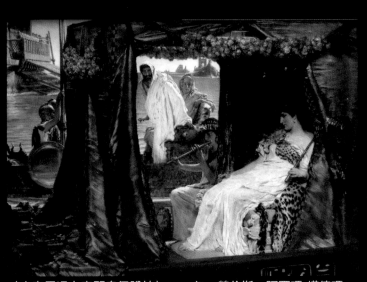

〈安東尼遇上克麗奧佩脫拉〉1883年，勞倫斯・阿爾瑪-塔德瑪

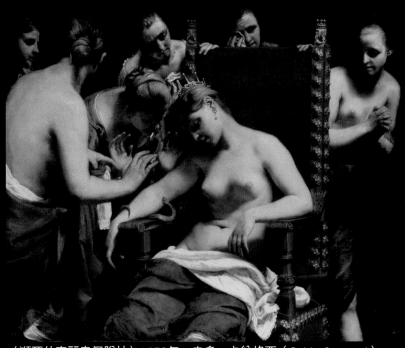

〈瀕死的克麗奧佩脫拉〉1658年，圭多·卡納格西（Guido Cagnacci）

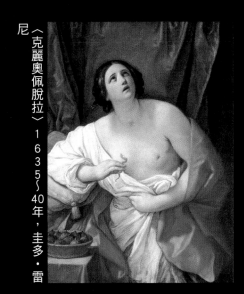

尼〈克麗奧佩脫拉〉1635～40年，圭多·雷

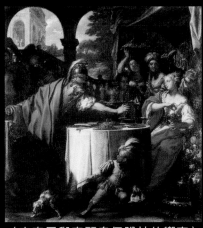

〈安東尼與克麗奧佩脫拉的饗宴〉1717年，弗朗切斯科·崔夫薩尼（Francesco Trevisani）

麥瑟莉娜

CURATOR'S COMMENTARY

繼莎樂美之後
邪惡女性的擬人像

麥瑟莉娜，羅馬皇帝克勞狄烏斯的第三名妃子，皇帝在四十八歲左右，和大約年過三十歲（也曾有是十四歲的說法）的她結婚，是段相差近三十歲的「老少配婚姻」。淫蕩的麥瑟莉娜，因為在性事上不能滿足，據說總是公然勾引男人，或是在夜晚化身為娼婦賣春。而且她還與執政官希利烏斯二度結婚，最後因為打算殺死

皇帝而被處以死刑。

這幅畫是她在誘惑捕魚少年的場景，火炬的火是象徵肉慾和死亡。莫羅為了聽力不佳的母親留下了作品解說，內容寫到他所畫的，是追求肉慾的「邪惡女性擬人像」。因此這幅畫描繪的正是「魔性之女」，也是另一名「莎樂美」。

美女畫簡介－PROFILE－
〈麥瑟莉娜〉

畫家名：居斯塔夫・莫羅
　　　　（Gustave Moreau，1826年～1898年）
作畫年：1874年
素材／形狀：水彩、紙、57×33.5cm
時代／主義：象徵主義
收藏：居斯塔夫・莫羅美術館

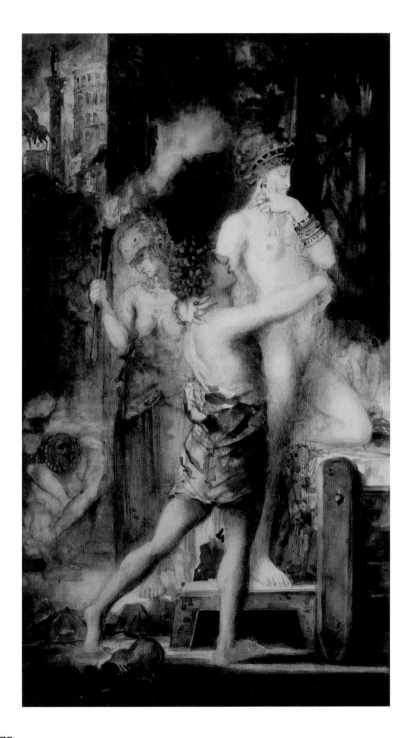

薇薇安

代表誘惑之美與邪惡的
孔雀、蘋果與月桂樹

薇薇安是亞瑟王傳說中出現的湖水女神，也有寧薇（Nimue）、伊萊恩（Elaine）等等各種稱呼，她有時是一名心地善良的女性，有時也被描繪成女巫或魔法師。在《亞瑟王之死》中，薇薇安是誘惑梅林，招致死亡的女巫。這正是擁有美麗與邪惡的「蛇蠍美人」，並且是以吉普賽的奧美·格雷為範本，羅塞蒂式風格的凱女性半身像。

美女畫簡介－PROFILE－

〈薇薇安〉

畫家名：弗瑞狄里克·桑德斯
（Frederick Sandys，1829年～1904年）
作畫年：1863年
素材／形狀：油彩、畫布、64×52.5cm
時代／主義：前拉斐爾派後期
收藏：曼徹斯特市立美術館

推薦給喜歡這幅畫的你

另一位名畫中的美女

〈摩根勒菲〉1863～64年
弗瑞狄里克·桑德斯

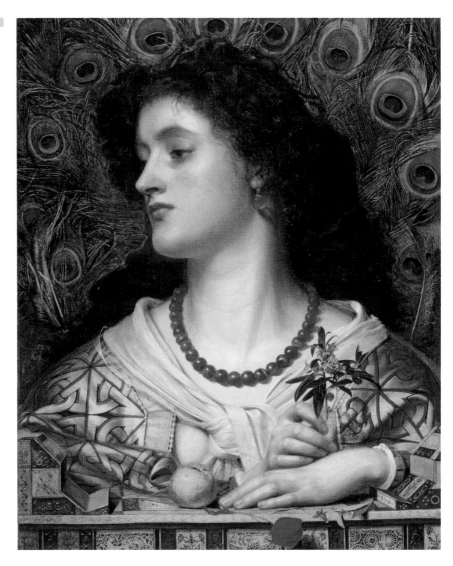

妖精女王

拋開黑暗形象
名為「命運」的妖女

明明是寫「蛇蠍美人」和「魔性之女」的書，為什麼會出現妖精呢？應該很多人會感到驚訝吧。不過，妖精的英語是Fairy，法語是Fée，德語則是Fee，都是源自於拉丁語的Fata（命運），像希臘神話中出現的甯芙（P32）一樣，是誘惑並玩弄男人的致命存在。如此的妖精本性，被採用在塞爾特的傳說中，以及亞瑟王之類的騎士故事裡，前頁的薇薇安或摩根勒菲也有其影子。

可是，蘇菲的這幅畫，如同作品名，是將歌詠妖精的美麗詩句畫成畫作，所以完全感受不到妖精的黑暗面。

美女畫簡介－PROFILE－
〈妖精女王〉

畫家名：蘇菲・安德森
（Sophie Gengembre Anderson，1823年～1903年）
作畫年：19世紀
素材／形狀：油彩、畫布、53.3×43.1cm
時代／主義：19 世紀英國
收藏：個人收藏

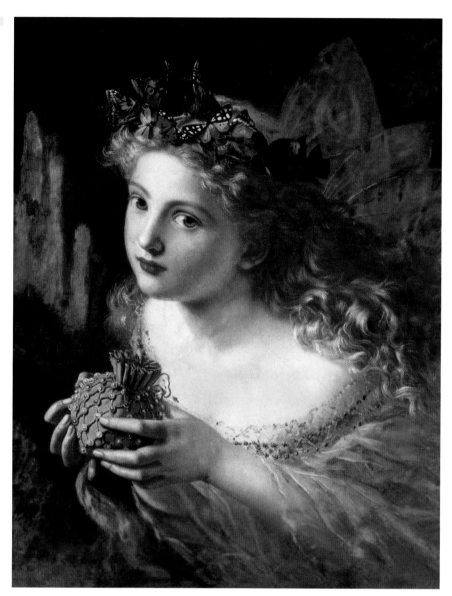

CHAPTER3 傳說與故事中的妖婦

無情的美女

CURATOR'S COMMENTARY

受世紀末藝術所熱愛「蛇蠍美人」的原點

這幅作品，畫的是十九世紀初期的浪漫主義詩人約翰・濟慈的歌謠〈無情的美女（La Belle Dame Sans Merci）〉其中的一個場景。

鎧甲騎士在草原遇到妖精般的美女，並墜入愛河。她乘上騎士的馬，唱著妖精之歌，引導騎士來到自己的洞窟。在那裡，成為她的俘虜而殞命的人們，托夢將危險告知騎士。

美術史學家馬里奧・普拉茲說，這首詩所表現的神祕感中，包含了所有前拉斐爾派與象徵派世界的起源。

普拉茲甚至在自己著作的章節標題中，指出在世紀末特別受到推崇，誘惑男人並引誘至陰間的妖女——「蛇蠍美人」——的原點就在這裡。

美女畫簡介－PROFILE－
〈無情的美女〉

畫家名：約翰・威廉・沃特豪斯
（John William Waterhouse，1849年～1917年）
作畫年：1893年
素材／形狀：油彩、畫布、112×81cm
時代／主義：前拉斐爾派後期
收藏：黑森州立博物館

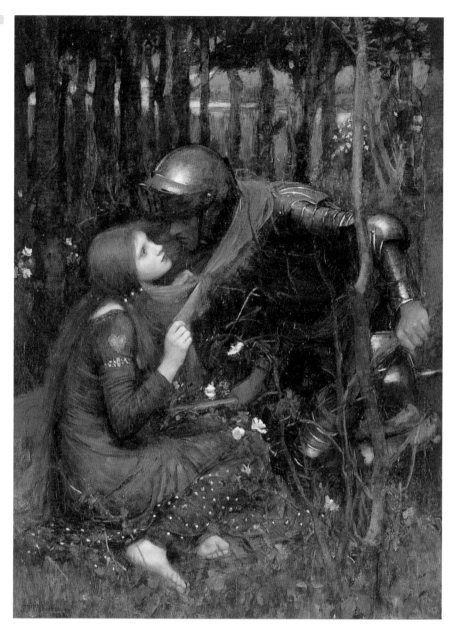

「拉彌亞」與「無情的美女」

濟慈所描述的「蛇蠍美人」

許多和前拉斐爾派有關的畫家，都因濟慈的詩激發出繪畫靈感。其中沃特豪斯的〈無情的美女〉（P78）和〈拉彌亞與戰士〉（左）兩幅畫作看起來很像，實際上都是取材自濟慈的詩。

順帶一提，「拉彌亞」就是指在異種婚姻故事中，化身為美女的蛇女，她誘惑年輕人，一起住在魔法的宮殿裡，最後卻被看穿原形，兩人一同喪命。這種妖女的誘惑與從異界回歸的構圖，也和「無情的美女」共通，是「蛇蠍美人」的典型故事。

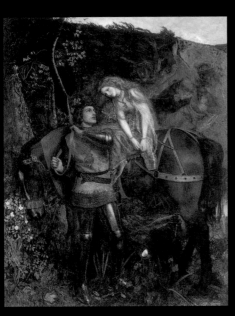

〈無情的美女〉1861～3年，
亞瑟・修斯（Arthur Hughes）

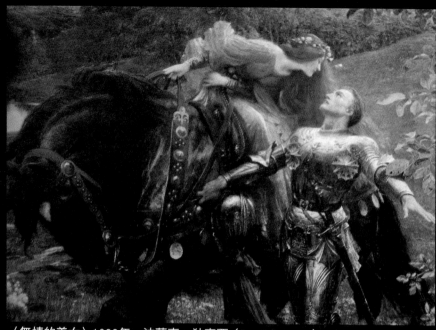

〈無情的美女〉1903年，法蘭克・狄克西（Frank Dicksee）

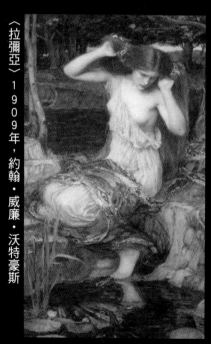

〈拉彌亞〉1909年，約翰・威廉・沃特豪斯

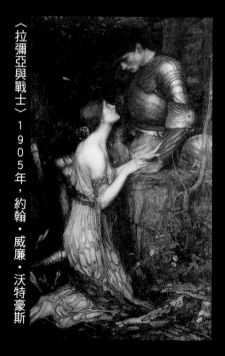

〈拉彌亞與戰士〉1905年，約翰・威廉・沃特豪斯

唐懷瑟與維納斯

因基督宗教
變為誘惑惡魔的美之女神

這幅畫，是華格納的歌劇《唐懷瑟》中的一個場景。

身為騎士，也是吟遊詩人的唐懷瑟，在愛之女神維納斯（Venus）的洞窟維納斯堡，沉浸於淫亂的情慾之中。可是，唐懷瑟對那快樂感到厭倦，打算離去。

畫中的情景是維納斯不讓唐懷瑟走，正在挽留他。可是在那一剎那，他呼喊了聖母瑪莉亞的名字，維納斯就發出驚叫消失了。

這裡鮮明地描寫出，基督宗教中神在精神上的愛（Agape），與維納斯肉慾上的愛之間的對立。而且這種基於性慾的誘惑，才是唯一作為「蛇蠍美人」的必要條件。

美女畫簡介－PROFILE－
〈唐懷瑟與維納斯〉

畫家名：奧圖・克尼爾
（Otto Knille，1832年～1898年）

作畫年：1873年

素材／形狀：油彩、畫布、269×283cm

時代／主義：法國學院派

收藏：柏林舊國家畫廊

CLOSEUP

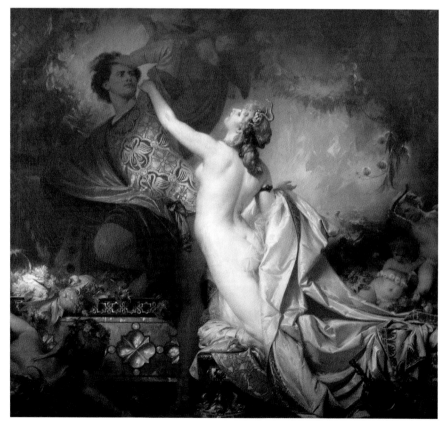

魔性的維納斯

玩弄命運，愛之女神的黑暗面

就像在濟慈的詩中所看見的（P78），「蛇蠍美人」用她們的美麗將男人引誘至異界。為情慾所俘虜的男人，回歸現世之後，最後一定會悲慘地死去。以唐懷瑟的故事來說，在這樣的解釋下，最美的維納斯，才可說是最強、也最狠毒的「蛇蠍美人」吧。

另一方面，前拉斐爾派的畫家羅塞蒂也畫了〈魔性的維納斯（Venus Verticordia）〉這幅作品。原義為「改變人心的維納斯」，據說她手中拿著的是能使人變心的箭矢，以及會聯想到原罪智慧果的帕里斯的蘋果，而蝴蝶則是代表因維納斯而變心，為了愛而自我毀滅的靈魂。

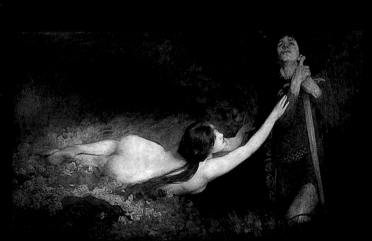

〈維納斯與唐懷瑟〉1896年，勞倫斯・科（Lawrence Koe）

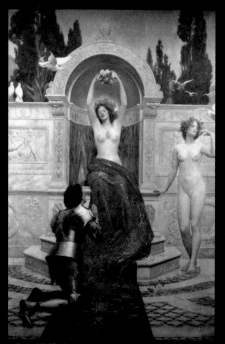

〈在維納斯堡的唐懷瑟〉1901年，約翰・克里爾

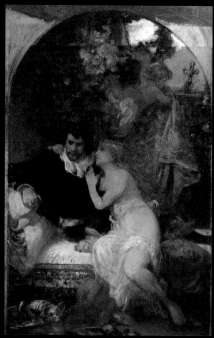

〈維納斯與唐懷瑟〉1875年，亞歷山大・馮・里傑-麥亞（Alexander von Liezen-Mayer）

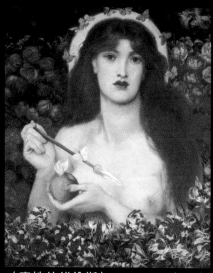

〈魔性的維納斯〉1864～68年，但丁・加百利・羅塞蒂

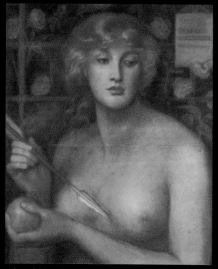

〈魔性的維納斯〉1867年，但丁・加百利・羅塞蒂

伊索德

王妃的象徵
塞爾特風格的服裝與酒杯

比西耶爾是受到皮埃爾・皮維・德・夏凡納，以及莫羅等人影響的世紀末畫家。他排斥現實主義，以理想主義的畫為目標，尤其喜歡以畫作呈現莎士比亞與但丁等人的戲劇與文學作品。

這幅畫也一樣，畫的是華格納的歌劇《崔斯坦與伊索德（Tristan und Isolde）》中登場的伊索德。在讀了現代語版的中世紀敘事詩之後，華格納受到感動，並將其寫成歌劇，不過這原先是起源於十二世紀前半，來自塞爾特的故事。因此這幅畫中的伊索德，才會穿戴著塞爾特風格的王冠與服裝。此外，她手裡拿著的酒杯，是來自於代替毒藥，讓崔斯坦喝下愛的春藥的這個情節，具有象徵伊索德的持物功能。

美女畫簡介－PROFILE－
〈伊索德〉

畫家名：加斯頓・比西耶爾
（Gaston Bussière，1862年～1928年）
作畫年：1911年
素材／形狀：油彩、畫布、117×90cm
時代／主義：象徵主義
收藏：吳蘇樂市立美術館

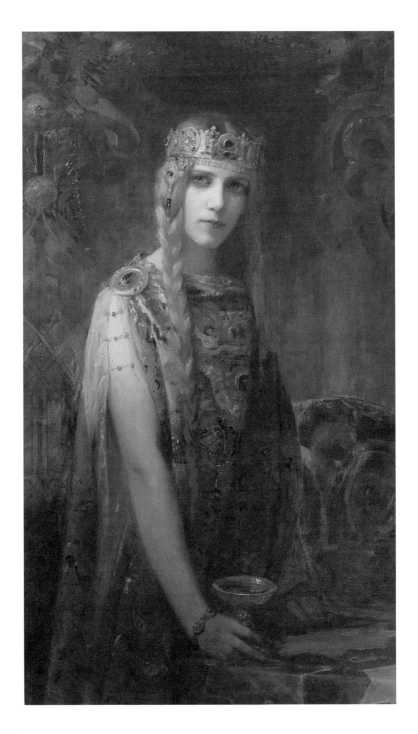

伊索德的真實身分

假扮少女的塞爾特古老妖魔

先不談維納斯，連伊索德都說成是魔性之女，華格納的擁護者應該會生氣吧。不過，伊索德可不是泛泛之輩。她的名字來自塞爾特‧皮克特語，意思是與水有關的愛爾蘭妖精。這樣說來，不知為何在故事中，伊索德的房間裡有小河流過。而且她雖治療崔斯坦，另一方面卻又打算調製毒藥，引誘崔斯坦到森林裡，和他一起過著情慾的生活。也就是說，她的真實身分和無情的美女一樣，是「泉水之婦」，也是施毒的喀耳刻女巫。這樣一想也就能認同，為何在有「蛇蠍美人」風潮的十九世紀，伊索德會成為歌劇與繪畫的主題了吧。

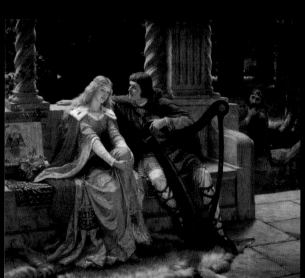

〈崔斯坦與伊索德〉1902年，艾德蒙‧萊頓（Edmund Leighton）

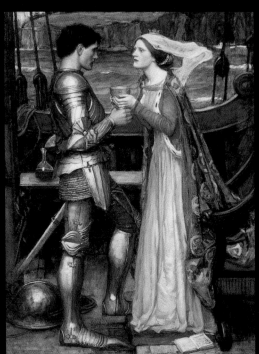

〈手拿魔藥瓶的崔斯坦與伊索德〉1916年左右，約翰・威廉・沃特豪斯

〈黃金的伊索德〉18世紀後半～20世紀初，加斯頓・比西耶爾

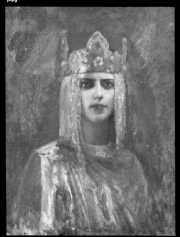

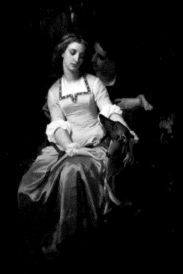

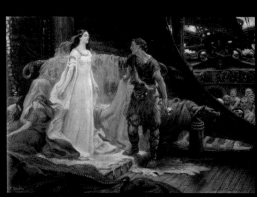

〈崔斯坦與伊索德〉1901年，赫伯特・德雷波

〈崔斯坦與伊索德〉1870年以前，雨果・梅爾（Hugues Merle）

愛蓮・泰瑞的馬克白夫人扮相

縫上昆蟲翅膀
象徵妖婦的塞爾特風格服裝

馬克白夫人誘導優柔寡斷的丈夫，使他犯下弒君重罪。雖然她慫恿男人，將其導向毀滅，但是可以因此斷定她是蛇蠍美人嗎？一八八八年十二月二十九日，名演員艾爾文主演的〈馬克白〉在蘭心大戲院上演。在倫敦長達一百五十次的公演中，飾演馬克白夫人的就是知名女演員，愛蓮・泰瑞（Ellen Terry）。

薩金特看了首場演出之後受到感動，提出要求畫了這幅畫。畫中她身穿整件縫有真正昆蟲翅膀的塞爾特風格服裝，高舉王冠的模樣，宛如妖精女王。愛蓮本身雖然將馬克白夫人解釋為「為和丈夫之間的愛而生的女性」，但這身服裝簡直就是塞爾特的「蛇蠍美人」。

美女畫簡介－PROFILE－
〈愛蓮・泰瑞的馬克白夫人扮相〉

畫家名：約翰・辛格・薩金特
（John Singer Sargent，1856年～1925年）

作畫年：1889年

素材／形狀：油彩、畫布、221×114.3cm

時代／主義：現實主義（後期為印象派）

收藏：泰德現代藝術館

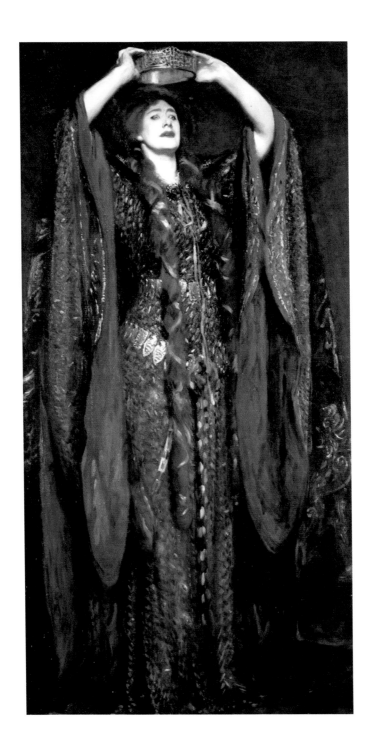

艾蜜莉・安柏的卡門扮相

迫使男人犯罪
異國風情的魔性美女

梅里美在他的小說中，將卡門描寫成一名洋溢野性的生命力，自由且違背倫常的吉普賽女子。性格像貓一樣恣意妄為，任性放縱又凶暴，卻也極具魅惑的她，是會順從自己的慾望，誘使情人犯罪並走向毀滅的魔性之女。之後雖然由比才製作成歌劇，但其不道德的內容受到嚴厲批評。不過，據說尼采等人，因著迷於那南國的魅力，觀賞了多達二十次。

畫中身穿吉普賽風格服裝、短外套的女性，是歌劇歌手艾蜜莉・安柏，過去也曾經是荷蘭國王的情婦。馬奈好像是為了易地療養來到貝維勒時認識了她，在她前往美國進行卡門公演之前，將她畫了下來。

美女畫簡介－PROFILE－
〈艾蜜莉・安柏的卡門扮相〉

畫家名：愛德華・馬奈
　　　　（Édouard Manet，1832～1883年）
作畫年：1880年
素材／形狀：油彩、畫布、92.4×73.5cm
時代／主義：印象派
收藏：費城藝術博物館

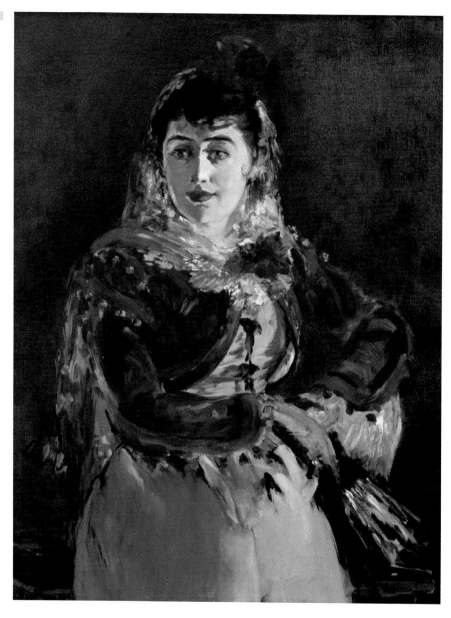

女子與人偶

永遠只許遠觀不可褻玩
男人成為奴隸的末路

將男人誘惑到幾近瘋狂的女人，不只是擅長耍性愛方面的花招而已。

也有的女人，就算沒有和男人發生肉體關係，不對，正是因為沒有發生關係，才能永遠愚弄男人使其焦急，最後引導走向毀滅。

皮耶爾・路易斯是紀德和瓦勒里的朋友，以唯美作品廣為人知，他所寫的小說《女子與人偶（The Woman

and the Puppet）》，故事當中的孔奇塔就是這種類型的「蛇蠍美人」。

而在墨西哥畫家撒拉加的畫中，成了傀儡人偶的可憐男人，正被全裸的孔奇塔施以催眠術。順帶一提，那位布紐爾導演也因這部小說受到啟發，拍攝了遺作《矇矓的慾望（That Obscure Object of Desire）》。

美女畫簡介－PROFILE－
〈女子與人偶〉

畫家名：安潔爾・撒拉加
（Ángel Zárraga，1886年～1946年）
作畫年：1909年
素材／形狀：油彩、畫布、175.3×141cm
時代／主義：象徵主義
收藏：la Colección de Andrés Blaisten

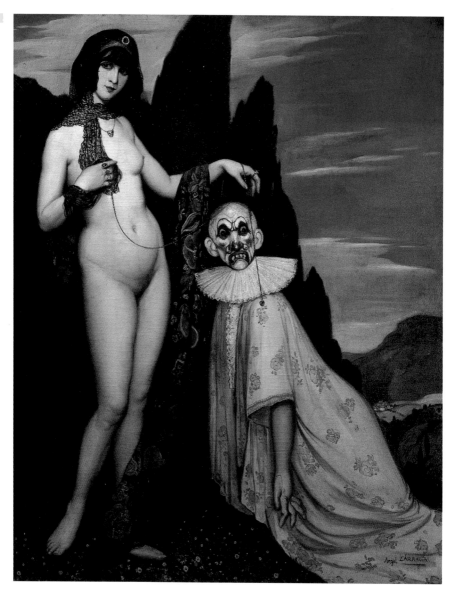

曼儂

CURATOR'S COMMENTARY

描繪魔性之女的最初文學作品

騎士德格魯對正要進入修道院的曼儂一見鍾情，相偕私奔。不過曼儂是即時享樂主義者，她結交了其他情人，不斷地背叛德格魯。儘管如此，難以抗拒曼儂魅力的德格魯仍持續追隨，以致自取滅亡。

就連莫泊桑也如此讚賞：「無論什麼樣的女人，她們都無法超越曼儂。如此甜美，同時又如此薄情，具

備這樣可怕女性精髓之人，除了曼儂之外，至今無人能出其右」（河盛好藏譯）。曼儂也被稱作是在描寫毀滅男人的「蛇蠍美人」中，第一部的文學作品。

這幅畫所描繪的，是德格魯第一次見到曼儂時的場景。

美女畫簡介－PROFILE－
〈曼儂〉

畫家名：路易斯・伊卡爾
　　　　（Louis Icart，1880年～1950年）

作畫年：1927年

素材／形狀：銅板蝕刻畫、紙、52×35cm

時代／主義：裝飾藝術

收藏：個人收藏

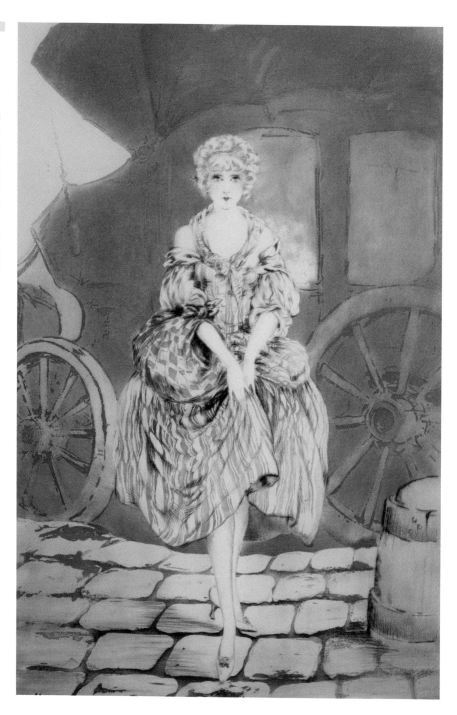

沙崙波

讓男人為之拜倒的古代性神

福樓拜小說《沙崙波》，為莫羅的莎樂美，以及王爾德帶來影響。故事以古代的迦太基為舞台，描寫政務官的女兒沙崙波，與反叛軍的傭兵隊長馬特所展開的愛情故事。沙崙波是服侍守護女神塔尼特的聖處女，由於馬特搶走了神殿的聖衣，所以沙崙波奉命前去他的營帳取回。馬特迷上來訪的沙崙波，拜倒在其腳下。其實，

女神塔尼特就是腓尼基的維納斯，由來是女神阿斯塔爾塔，沙崙波這個名字也有維納斯的意思，因此被視為與女神同等，取回聖衣意指她喪失處女之身。塔努這幅畫，暴露了她的真實身分，其實是妖豔的誘惑性神。

美女畫簡介－PROFILE－
〈沙崙波〉

畫家名：亨利‧阿德利安‧塔努
（Henri Adrien Tanoux，1865年～1923年）
作畫年：1921年
素材／形狀：油彩、畫布、74×100cm
時代／主義：法國學院派
收藏：個人收藏

CLOSEUP

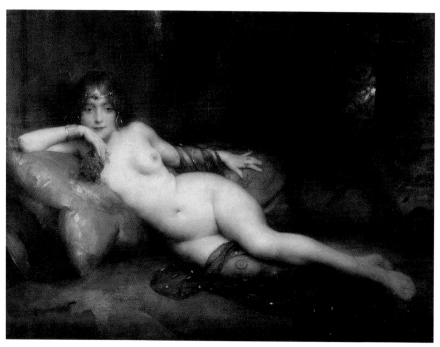

罪
CURATOR's COMMENTARY
纏繞著女人裸體，大蛇的含義

這是慕尼黑分離派第一次展覽中的作品，和〈肉慾（Sensuality）〉（下）一樣，有著好幾種的版本。除此之外，還有以白色為基調，畫中女性手裡拿有百合花，名為〈無罪者（Innocentia）〉的作品，大概是用來當成對比的畫作吧。這幅畫正是以十九世紀末流行的「蛇蠍美人」為主題，象徵原罪的蛇纏繞著女性的身體。其實前頁的〈沙崙波〉，也有描繪和黑色大蛇交媾的畫作。

美女畫簡介－PROFILE－
〈罪〉
畫家名：法蘭茲・史塔克
（Franz von Stuck，1863年～1928年）

作畫年：1893年
素材／形狀：油彩、木板、88×53.3cm
時代／主義：象徵主義
收藏：新繪畫陳列館

推薦給喜歡這幅畫的你

另一位名畫中的美女

〈肉慾〉1891年
法蘭茲・史塔克

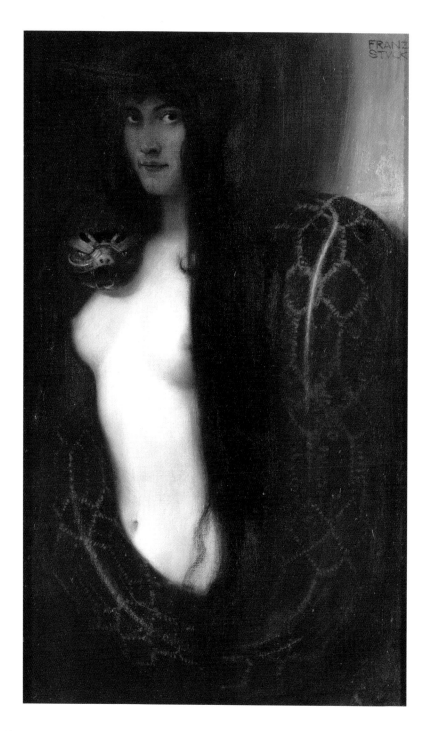

薩賓娜・波貝亞

CURATOR'S COMMENTARY

挪揄當時寵妃的美麗肖像畫

波貝亞在第三段的婚姻中，成為了皇帝尼祿的妻子。她抛棄第一任的騎士丈夫，成為尼祿手下將軍的妻子，不過尼祿卻看上她的美貌，把將軍貶至偏遠地方。這時候，因為波貝亞要求正室之位，於是尼祿與前妻離婚，並將她處以流放。之後，她因窮盡奢華而與猶太商人攀關係，使得尼祿鎮壓基督宗教。這若是事實，她就是將誘惑的對象丟入地獄，真正的「蛇蠍美人」。不過，據說這幅畫的模特兒是亨利二世的寵妃黛安・德・波迪耶，不知是否要將當時的寵妃比作尼祿的皇妃。其中或許也包含著，對黛安和亨利二世鎮壓新教的批判。

美女畫簡介－PROFILE－

〈薩賓娜・波貝亞〉

畫家名：不明
作畫年：1560年左右
素材／形狀：油彩、木板、81×61cm
時代／主義：楓丹白露畫派
收藏：日內瓦歷史美術博物館

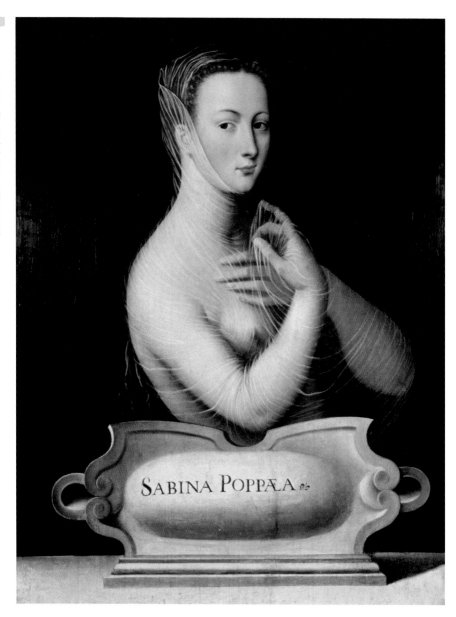

芙蘿拉（相傳為盧克雷齊亞・波吉亞）

遭誤認為娼婦，文藝復興版的阿市夫人

盧克雷齊亞是教宗亞歷山大六世的女兒，也是切薩雷・波吉亞的妹妹，她被懷疑與父兄近親通姦，被視作為稀世淫婦。她的確與兩位丈夫皆以不幸的方式離別，但那是因為政治聯姻的緣故，說起來，就像是義大利版的阿市夫人（戰國第一美女，織田信長之妹）。這幅是將娼婦畫成芙蘿拉（羅馬神話的花之女神）的作品，大概是因為畫中人的形象，才被當成是盧克雷齊亞吧。下方二〇〇八年的作品，則是已證實為盧克

美女畫簡介－PROFILE－

〈芙蘿拉（相傳為盧克雷齊亞・波吉亞）〉

畫家名：巴爾托洛梅奧・維內托
（Bartolomeo Veneto，1502年～1531年）
作畫年：1520～25年
素材／形狀：油彩、木板、43.6×34.6cm
時代／主義：文藝復興
收藏：施泰德藝術館

推薦給喜歡這幅畫的你
另一位名畫中的美女

〈盧克雷齊亞・波吉亞的肖像〉1518年左右
多索・多斯
（Dosso Dossi）

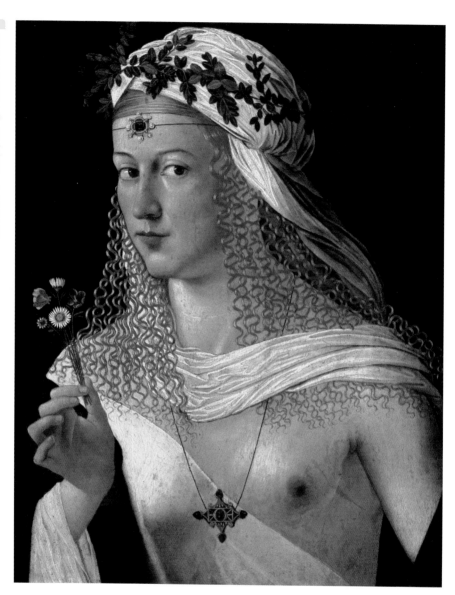

蘿拉・蒙特斯

CURATOR'S COMMENTARY
將國王逼至退位的「蛇蠍美人」

愛爾蘭出身的伊莉莎・吉爾伯特，在印度和軍官私奔後遭到拋棄，之後在無計可施之下回去跳舞，不知為何在英國以「西班牙舞孃：蘿拉・蒙特斯」之名出道。之後她在歐洲進行公演，到了德勒斯登和法蘭茲・李斯特變得親密，而在巴黎則是受到大仲馬所喜愛，最後成為巴伐利亞國王，路德維希一世的情婦，給了她伯

爵夫人的稱號與宮殿。可是，據說她甚至干政，成為一八四八年革命的原因之一。後來她被流放到國外，並導致國王被迫退位。

這幅畫是國王要求史提勒畫的「美女系列」其中一幅，現在裝飾在寧芬堡宮裡。

美女畫簡介－PROFILE－
〈蘿拉・蒙特斯〉

畫家名：約瑟夫・史提勒
（Joseph Stieler，1781年～1858年）

作畫年：1847年

素材／形狀：油彩、畫布、71.7×58.3cm

時代／主義：新古典主義

收藏：寧芬堡宮

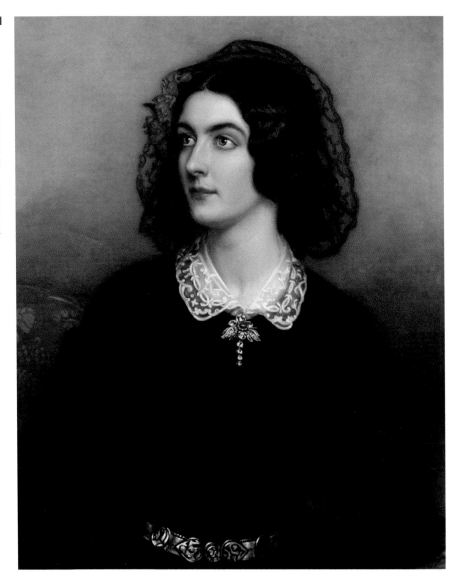

莎拉・伯恩哈特

世紀末的象徵「莎樂美」的形象人物

在十九世紀，活躍於法國的女演員莎拉・伯恩哈特，是所謂的高級娼婦（Demi-Mondaine）之一。前頁介紹的蘿拉・蒙特斯儘管是「舞孃」，但能夠和王公貴族、文化人交流的她，也算是位高級娼婦。可是，並非所有的高級娼婦都是「蛇蠍美人」。這裡會提到莎拉，是因為在世紀末，《莎樂美》成為了「蛇蠍美人」的象

徵，而作者王爾德希望能由莎拉來扮演莎樂美。這裡也出現了反論，雖然王爾德本人也說，他在寫劇本時，並不會先預期是由誰來扮演，但會在完成之後預設演員，他因此稱呼莎拉為莫羅的女兒，認為只有莎拉才能夠飾演莎樂美。

美女畫簡介－PROFILE－

〈莎拉・伯恩哈特〉

畫家名：喬治・克萊恩
（Georges Clairin，1843年～1919年）

作畫年：1876年

素材／形狀：油彩、畫布、250×200cm

時代／主義：法國學院派

收藏：小皇宮美術館

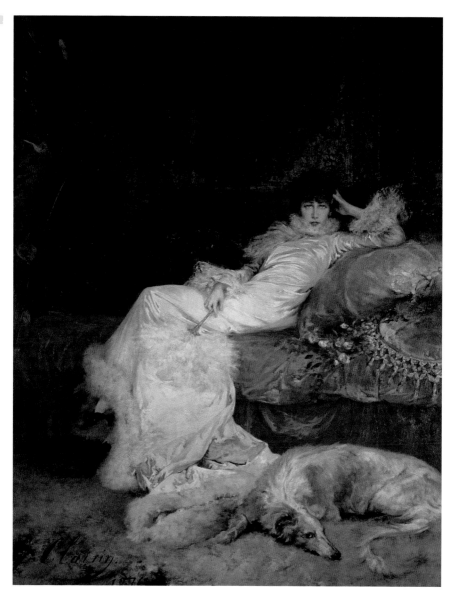

雷卡米耶夫人的肖像

美女肖像中浮現的魅惑神情

這幅畫的作家傑拉德，在當時畫過許多王公貴族的肖像畫，他被稱作為「王之肖像畫」、「肖像畫之王」；模特兒則是以「法國社交界的絕世美女」聞名遐邇的雷那米耶夫人。在她美色之下犧牲的，從普魯士王的姪子奧古斯都公爵，到拿破崙的兄弟呂西安‧波拿巴，伯納多特與蒙莫朗西公爵等等，不可勝數。她在十五歲時，和大她二十七歲的丈夫結婚，不過其實是一段「白色婚姻」，也就是沒有性關係的婚姻，因此謠傳她的丈夫其實是她自己的父親。雷卡米耶夫人好像也公開說過自己是處女。此外這幅畫，是要送給她的犧牲者之一，奧古斯都公爵的，看來她的「魔性」似乎確有其事。

美女畫簡介－PROFILE－
〈雷卡米耶夫人的肖像〉

畫家名：弗朗索瓦‧傑拉德
（François Gérard，1770年～1837年）
作畫年：1805年
素材／形狀：油彩、畫布、225×148cm
時代／主義：新古典主義
收藏：卡納瓦雷博物館

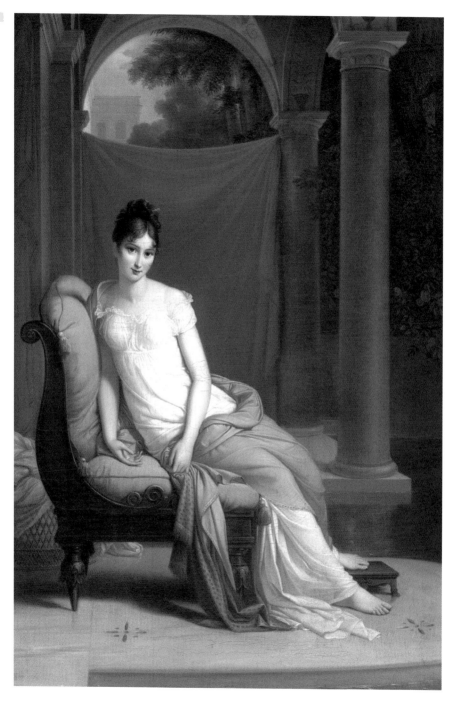

頭戴草帽的漢米爾頓夫人

攏絡國民英雄的
魔性之女

這位用慵懶的眼神凝視著你的女性，看起來十分楚楚可憐又美麗吧？

畫中作為模特兒的女性，是持續和國民英雄納爾遜將軍有著不倫關係，惡名昭彰的漢米爾頓夫人。雖然出身自英國的貧窮鐵匠家庭，不過在她十五歲左右時，成為某貴族的妾，從那時開始，由下議院議員格雷威爾，到他的叔父，那不勒斯大使漢米爾頓，宛如物品般，從一個男人轉讓給另一個男人。最後她與漢米爾頓結婚，得到英國大使夫人的地位，但卻在此時遇見了納爾遜，甚至和他生下了孩子。

話雖如此，這卻是她第一次真正的戀情，到這裡再看看畫中她楚楚可憐的模樣，會不想稱呼她為魔性之女。然而，或許這正是之所以會稱為魔性的原因吧。

美女畫簡介－PROFILE－
〈頭戴草帽的漢米爾頓夫人〉

畫家名：喬治・羅姆尼
　　　　（George Romney，1734年～1802年）
作畫年：1782年～1794年左右
素材／形狀：油彩、畫布、76.2×63.5cm
時代／主義：洛可可
收藏：杭廷頓美術館

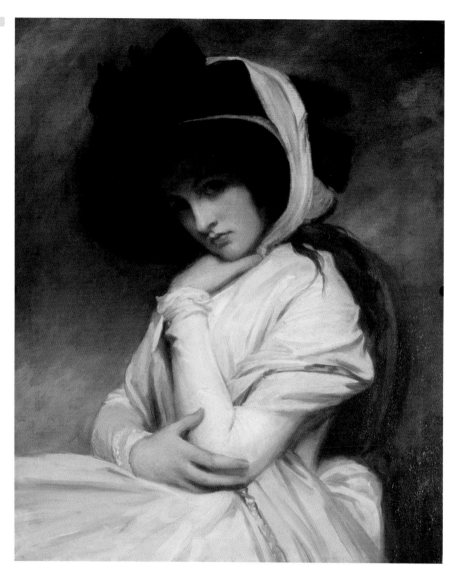

普洛塞庇娜

CURATOR'S COMMENTARY

成為三角關係象徵的冥界神話

普洛塞庇娜被冥王哈帝斯擄走，成為了他的妻子。此舉使她的母親狄密特震怒，要哈帝斯將普洛塞庇娜歸還凡間，但因為普洛塞庇娜吃了石榴，所以一年有三分之一的時間要住在冥界。在這幅畫中，羅塞蒂畫的是莫里斯的妻子。他們兩人之間有著不倫之戀，因此莫里斯選此作為主題。這個主題正是暗示著違背倫常的戀情。順帶一提，莫里斯唯一的油畫作品（下）也是以她為模特兒，描繪的

美女畫簡介－PROFILE－

〈普洛塞庇娜〉

畫家名：但丁・加百利・羅塞蒂
（Dante Gabriel Rossetti，1828年～1882年）
作畫年：1874年
素材／形狀：油彩、畫布、125.1×61cm
時代／主義：前拉斐爾派
收藏：泰特不列顛

推薦給喜歡這幅畫的你
另一位名畫中的美女

〈美麗的伊索德〉1858年
威廉・莫里斯
（William Morris）

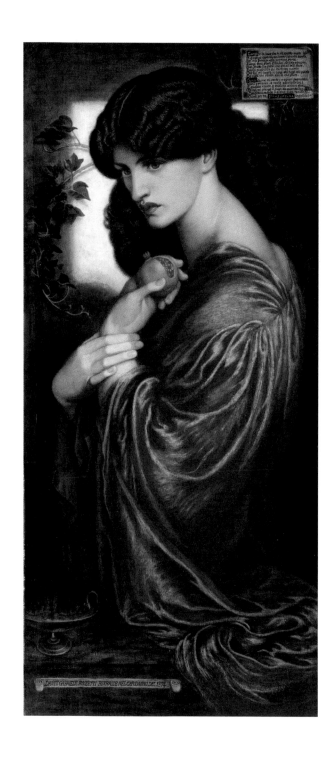

前拉斐爾派的尤物

INTERMISSION

危險之戀中的「絕世美女」

前拉斐爾派的畫家們，稱呼自己追求的理想女性為「絕世美女（Stunners）」，並將她們作為繪畫的模特兒。莉潔便是其中一人，莉潔是米萊〈奧菲莉亞（Ophelia）〉的模特兒，後來和羅塞蒂結婚，不過因遭受到流產打擊，服用鴉片酊劑身亡。〈貝亞特·碧兒翠絲（Beata Beatrix）〉是在她死後八年完成。羅塞蒂之後將和莉潔相比，較為肉感的芬妮·康佛斯畫成〈莫娜·范那（Monna Vanna）〉；此外，莫里斯的夫人珍（P115）後來不論在私生活或是作為模特兒，對羅塞蒂來說都佔有重要地位。另一方面，伯恩－瓊斯的模特兒是他的情婦札姆巴科，似乎是因自殺未遂而起的火熱戀情。

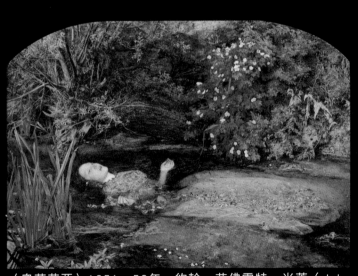

〈奧菲莉亞〉1851～52年，約翰·艾佛雷特·米萊（John Everett Millais）

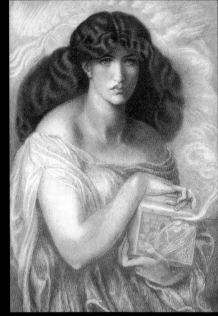

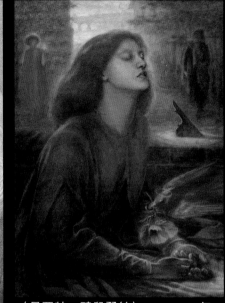

〈潘朵拉〉1879年，但丁‧加百利‧羅塞蒂

〈貝亞特‧碧兒翠絲〉1863～70年，但丁‧加百利‧羅塞蒂

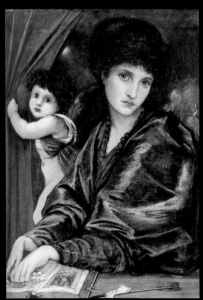

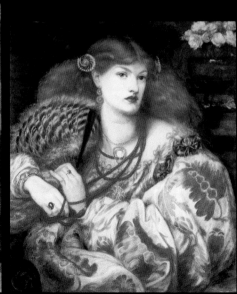

〈瑪莉亞‧札姆巴科的寓意肖像〉1870年，愛德華‧伯恩-瓊斯

〈莫娜‧范那〉1866年，但丁‧加百利‧羅塞蒂

POSTSCRIPT

蛇蠍美人，貶抑女性的神話學　　平松　洋（美術評論家）

你常說若是為了我，即使賠上性命也在所不惜，既然這樣，就去死吧，死了才曉得你說的是真是假。

——出自皮耶爾・路易斯《女子與人偶》

本書是《名畫　絕世美女》與《名畫　絕世裸體美女》（書名皆為暫譯）的續集，將描繪以魅力誘惑男人，並引導至毀滅的魔性之女，意即所謂「蛇蠍美人（Femme Fatale）」的名畫集結。換句話說，是西洋繪畫長久以來的想望，美麗到超乎尋常的魔性之女，為「美・魔・女」名畫集。

不過這裡所說，被稱為「魔性之女」、「蛇蠍美人」的存在，究竟是什麼呢？某本書中提到過，西方稱惡女為「蛇蠍美人」，像是用處女之血入浴的血腥侯爵夫人伊莉莎白・巴托里，以及獨裁者之妻伊美黛。正當以為是如此判別時，卻也有將茶花女的女主角與瑪麗蓮・夢露當作蛇蠍美人的書。看樣子，這個「蛇蠍美人」的用法似乎極為混亂。

那麼，學術上的定義又是如何呢？根據松浦暢所著，刊載了濟慈的作品與前拉斐爾派美女

118

的《宿命之女》（暫譯）一書中，他拋出了疑問：「所謂〈惡女〉的舊有解釋，是著重在基於男性〈女性貶抑（Misogyny）〉下的淫婦與奸婦，將蛇蠍美人侷限於此解釋真的恰當嗎？」，然而最近各種多元的複合解釋增加，所以他自己在表示「只是實驗性質」之下，將「蛇蠍美人」分出下列各種類別。

（A）地上型（以人類、妖精為主體，為了愛而犧牲自我的純情類型）

（B）下降型（將所愛的事物導向毀滅的惡女‧妖婦類型）

（C）昇華型（將愛昇華直到天上的女神類型，以及以寓意表現出理想女性形象的抽象理念類型）

的確，茶花女是（A），巴托里與伊美黛是（B），夢露則是（C），這樣似乎可以將一般所說的「蛇蠍美人」分門別類。不過，對於這樣的分類方法，南條竹則與渡辺義愛等人已經提出了批判。據他們所說，若遵照這個分類，文學作品中具魅力的女性幾乎都成了「蛇蠍美人」。舉例來說，若將此適用在西洋繪畫的主題上，希臘神話的女神或瑪莉亞，甚至連殉道的聖人們，都不得不說成是「蛇蠍美人」了。

那麼，字典裡的定義又是如何呢？根據上述三人都有提到的法語字典《Tresor》裡的解釋：「毀滅接近她的男人，或者，以更一般的說法，施展誘惑的女子」，其例句之一引用自泰奧菲爾‧戈蒂耶的《羅浮宮美術館導覽》中，對盧伊尼的〈拿著洗者若翰首級的莎樂美〉（P44）的評論：「她是多麼完美地表現出蛇蠍美人的甜美與殘酷（Cruauté douce）啊」。說到「蛇蠍美人」，居斯塔夫‧莫羅的〈莎樂美〉（P48～51）十分著名，但在那之前，「莎樂美」就被說是「蛇蠍美人」了。

無論如何，在此顯而易見的是，「蛇蠍美人」（日語為宿命之女）的宿命＝命運（Fatal）的意思，此處並非指「你是我命中註定的人」，這種對情人耳語般的甜言蜜語，而是對男人而言致命的命運，有毀滅或死亡的意涵。開頭提到皮耶爾・路易斯的《女子與人偶》，其中主角為了愛，必須拋棄自己一切的生命與財產，這種就是所謂的「蛇蠍美人」。

反過來說，不帶有「誘惑」的中心思想，以及男人「毀滅」故事的女性，就不稱為「蛇蠍美人」。如此一想，之前舉例提到的女性，很抱歉，全都不合格。

可是，像茶花女等等，女性死去不也是種宿命（Fatale）嗎？應該也有持這種反論的人吧。然而，對於這種因男人而哭泣的女人，有「脆弱，易毀壞的女人」的意思，似乎有脆弱的女子（Femme Fragile）這種用法，《哈姆雷特》中的奧菲莉亞（P116）就是其典型（千足伸行）。

就以上的考察，本書只收錄擁有以下兩項條件，也就是具有「誘惑」的中心思想，以及有讓男人「毀滅」的故事（第四章一部分例外）的女性。

不過，如此的選擇標準，不正是松浦所批判，只著重於「惡女」的舊有解釋，不允許多元解釋的方法嗎？其實並非如此。只要做個簡單的思考實驗（Simulation）就能夠明白。

舉例來說，假設有一名雖然貧窮又不幸，但是純潔正直又美麗的聖女（或是女神、妖女或人魚都無妨）。若是有男人為了這名不幸的聖女著迷，在非出於她的意願之下，男人牽扯上犯罪，犯下殺人罪，自取滅亡的話，對他而言，這名聖女就可說是「命運之女」、「蛇蠍美人」吧？可是，可以稱呼這位純潔正直的「聖女」為「惡女」嗎？因為一開始便假定，善為先驗（A priori，無須透過經驗就獲得的知識）的存在（以存在論而言的善），所以不可能稱之為「惡

女」。但是，嫌疑犯的母親或妹妹，應該會哭著控訴她是「欺騙男人的惡女」、「有著可愛臉孔的惡魔」、「魔性之女」。

也就是說，「蛇蠍美人」原本就是在善惡的另一端，當一成為了「蛇蠍美人」之後，根據其關係性，就只會被貼上惡女（以認識論而言為惡）的標籤而已。重點在於，「蛇蠍美人」只是對「某人」來說是「惡女」，且事後（A posteriori）以「惡女」的身分被「發現」。因此，只要有「誘惑」的力量，本身不必是惡女，就算是女神、妖女或人魚也是一樣。實際上，只要看了本書就能明白，儘管侷限於松浦所批判的舊有解釋，但本書中從人魚到女神都有，各種人物多彩多姿。

這樣說起來，這種「蛇蠍美人」是從何時開始受到注目的呢？美術史學家兼文學研究家的馬里奧·普拉茲，在其著作《浪漫的苦惱（The Romantic Agony）》中，展開以「無情的美女」為題的「蛇蠍美人」論。其中提到：「浪漫派初期，也就是大約十九世紀中這段期間，文學的世界裡出現了好幾名蛇蠍美人，但有別於拜倫式主角這種明確、固定的類型，至今尚未出現所謂典型的蛇蠍美人」（南條竹則譯）。這裡所說的拜倫式主角，是擁有高貴的出身，過往的激情烙印在蒼白的臉上，留下陰影，以強烈的眼神與惡魔般的微笑引誘人的謎樣男性，為之著迷的男女，都會被打亂命運而步上毀滅。這會讓人聯想到吸血鬼，也因此，想成為拜倫的傳記作家而與他來往的醫生波利多雷，其著作《吸血鬼》中的魯斯凡爵士成為開端，自此書開始直至之後的德古拉，掀起了一陣吸血鬼風潮（請參考拙作《解開恐怖畫作之謎（暫譯）》）。

也就是說，十九世紀前半有「致命的男人（Homme Fatale）」風潮，產生出之後的吸血鬼；在十九世紀後半則轉變成「蛇蠍美人」風潮，後來的蕩婦（Vamp）＝妖女也因此誕生。

儘管普拉茲說沒有所謂「蛇蠍美人」的典型，但從路易斯所著《僧侶（The Monk）》中登場的瑪蒂達開始，出現了福樓拜的沙崙波（P98）、梅里美的卡門（P92）、皮耶爾・路易斯《女子與人偶》的孔奇塔（P94）等等，發展出「蛇蠍美人」的系譜。

如此說來，居斯塔夫・莫羅因為於斯曼的《逆流》獲得盛讚，成為世紀末「蛇蠍美人」代表作的〈莎樂美〉（P48）與〈出現〉（P51），據說也是受到福樓拜的沙崙波影響。而且，王爾德也因為莫羅的〈莎樂美〉與沙崙波兩者帶來的強烈影響，以法語寫成了《莎樂美》。比亞茲萊讀了法語版之後，在雜誌《Studious》創刊號上刊登了插畫（P53）。這幅畫獲得好評，比亞茲萊也成為負責英語版插畫的畫家，助長了莎樂美風潮。還有，理查・史特勞斯將王爾德的《莎樂美》製作成歌劇，引起廣大迴響。就這樣，所謂「蛇蠍美人」的象徵，從文學、繪畫到音樂，席捲了所有的藝術領域，它們彼此影響，同時也成為世紀末藝術的代表。

順帶一提，說到王爾德的《莎樂美》，比亞茲萊的作品使人印象深刻，但王爾德本身好像不喜歡比亞茲萊的插畫。雖然王爾德也很不滿那些諷刺自己的插畫，不過更大的問題是，對於認為自己作品屬拜占庭風格的王爾德來說，比亞茲萊的莎樂美太有日本味了。王爾德批評比亞茲萊的作品，公開聲明自己所描寫的黑落德王，與居斯塔夫・莫羅的版本較接近，莎樂美則是「沙崙波的妹妹」。有趣的是，先不管是古代的迦太基或日本，莎樂美中不可或缺的要素，就是東方主義（Orientalism）。事實上，席捲世紀末的「蛇蠍美人」中的重要精髓，就是這東方主義所代表的，浪漫主義式的異國風情（Exotisme）。

在此提出一個冒昧的問題，各位在青春時代，是否有過厭惡所有一切，想去到一個不同的地方，茫然凝視遠方的經驗？浪漫主義的精神，說起來就是凝視遠方，嚮往遠處的精神。以歐

洲來說，在地理上「遙望」的對象，就是具東方風格的南方幻想，而因為其憧憬的最遠之處，便是位於極東之地的日本，並產生出世紀末的日本主義（Japonisme）。可看出象徵浪漫主義式精神的「蛇蠍美人」，有很多都與異國情調有關，或許原因就出在於此。

另一方面，也有時間上的「遙望」。在歐洲被視為「遙遠」時間的，是古希臘與羅馬時代、神話與聖經，以及喀耳刻傳說的世界。希望各位能參考本書的前半部。說到「蛇蠍美人」，這明明是出現於十九世紀的名稱，不知為何也有很多人會想到希臘神話或聖經。不過，十九世紀末的「蛇蠍美人」風潮之際，畫家們熱愛並畫出了莉莉絲（P36）與賽蓮（P24）、梅杜莎（P10）與斯芬克斯（P14）等等神話象徵，並且還把克麗奧佩脫拉（P66）與麥瑟莉娜（P72）等歷史上的人物，描繪成誘惑男人的「蛇蠍美人」。她們全都是以浪漫主義式精神「遙望」並發現，住在遠方世界裡的「蛇蠍美人」。

　那麼，我想在此重新分類畫作中的「蛇蠍美人」。因為這是本書在架構上的分類，所以希望各位能看作是權宜之計。首先，是將出現在神話或故事中的「蛇蠍美人」，當作是繪畫的主題。本書的第一章、第二章和第三章幾乎都符合這一點。其次，因為模特兒本身是「蛇蠍美人」，而被畫成肖像畫。第四章幾乎都是此類型，但在現實世界中，並沒有那種會迷惑男人，並將其逼至毀滅的女性。書中採用活躍於半社交界（Demi-monde）的女性們，像是蘿拉・蒙特斯（P106）與莎拉・伯恩哈特（P108）。西方社交界（Monde）中的人都有家室，但和高級娼婦來往時就不能帶妻子，所以稱為半社交界，這種活躍於社交界背後的高級娼婦，稱為半上流社會的女人（Demi-mondaine）。雖然也有男人為她們著迷，並奉上所有財產，但她們是不是真正的「蛇蠍美人」，或許仍有待商榷。最後，第三類雖然非常少數，但也有畫作主題與

模特兒兩者皆為「蛇蠍美人」的情況。舉例來說，洛可可時期流行的神話式肖像畫，以現代來說就是角色扮演，是拿著代表神話或歷史人物的持物（Attribute）所畫的肖像畫。出現在鵝媽媽童謠中的高級娼婦，凱蒂‧費雪扮成克麗奧佩脫拉的畫（P69）就符合此類。本來應該納入第四章，但因為克麗奧佩脫拉的緣故，便收錄在第三章。

這些被畫成畫作的「蛇蠍美人」，幾乎每一幅都能理所當然地被稱為歷史畫，多數都是在描繪神話或故事，不過，其實這些畫作中，只有一幅畫的主題，通常不會被認為是「蛇蠍美人」，不知道各位是否看出來了呢？那就是「妖精女王」（P76）。會特意收錄這幅畫，是因為在十九世紀，妖精風潮也是具特色的流行，我認為這與「蛇蠍美人」風潮有所關連。例如：妖精的英語是Fairy，法語是Fée，德語是Fee，都是源自於拉丁語的Fata（命運），如同希臘神話的甯芙（P30），是誘惑男人並將其玩弄於掌心，致命（Fatale）的存在（月村辰雄《恋の文学誌》）。事實上，說是個人的假設，或許更接近於妄想，不過十九世紀發現的「蛇蠍美人」，是以神話或妖精譚中的誘惑故事，以及落入冥界與回歸的故事作為原型，從濟慈以詩歌詠這些故事的〈無情的少女〉，到華格納的「伊索德」（P86）與「唐懷瑟」（P82）、出現在亞瑟王中的「薇薇安」（P74）與希臘神話的「喀耳刻女巫」（P20），若不斷推本溯源，最後或許會追溯到水的甯芙與古代的妖精。她們是在父權制度壓抑下，改變模樣的大地女神。十九世紀是受到中產階級倫理的束縛，同時也因為出現「新女性」或半上流社會女子等等，使男性本質受到動搖的時代，在這貶抑女性的時代，舊有的父權制度所無法壓抑的母權制度神話，即使男性本改頭換面重新崛起，也沒什麼好奇怪的吧。

最後我想談談關於作品的挑選。這次是從我所選擇的一百七十件作品中，再根據有四名女性成員在內的編輯部提供的意見，鎖定約五十件主要作品。我感到抱歉的是，因為「蛇蠍美人」的主題性，無論如何都會偏向十九世紀後半的法國與英國藝術。而且，雖然有審美上的挑選基準，但「蛇蠍美人」這個主題，由於本身就以誘惑為條件，所以基本上畫得都很美。這次與其說是以我們的審美判斷，不如說因為要挑選的都是「蛇蠍美人」，所以美貌都有一定的水準。妖豔魅惑的「蛇蠍美人」，連身處現代的我們都為之著迷。若是各位能以本書為契機，開始對那充滿魅力又危險的存在產生興趣，實為我的榮幸。

〈主要参考文獻〉

《世界美術大全集　第11巻〜25巻》1992年〜97年，小学館

中山公男・高階秀爾企画・監修《全集　美術の中の裸婦　5〜6》1980年，集英社

マリオ・プラーツ著，南條竹則等人譯《肉体と死の悪魔　Ⅳつれなき美女》1986年，国書刊行会

松浦暢著《宿命の女《増補改訂版》》2004年，アーツアンドクラフツ

イ・ミョンオク《ファム・ファタル妖婦伝》2008年，作品社

千足伸行監修，執筆《アール・ヌーヴォーとアール・デコ》2001年，小学館

南條竹則著《書評・松浦暢著「宿命の女：愛と美のイメジャリー」》1989年1月，英文學研究65

渡辺義愛著《デカダンスと宿命の女》1989年1月，ソフィア37

《アサヒグラフ別冊　美術特集――西洋編17モロー》1991年，朝日新聞社

ピエール＝ルイ・マチュー著，高階秀爾，隠崎由紀子譯《ギュスターヴ・モロー　その芸術と生涯　全完成作品解説カタログ》1980年，三省堂

J・K・ユイスマンス著，渋澤龍彦譯《さかしま》（渋澤龍彦翻訳全集7）1997年，河出書房新社

ピエール・ルイス著，生田耕作譯《生田耕作コレクション3　女と人形》1988年，白水社

三枝和子著《ギリシア神話の悪女たち》2001年，集英社新書

月村辰雄著《恋の文学誌》1992年，筑摩書房

九頭見和夫著《ギリシア・ローマ時代の「人魚」像》2010年，福島大学人間発達文化学類論集11

山本理奈・石川栄作著《ローズマリー・サトクリフ「トリスタンとイズー」の研究》2008年・言語文化研究16

シャトーブリアン著・小野潮譯《レカミエ夫人（1）》2006年・仏語仏文学研究38

喜多崎親、大屋美那編《ウィンスロップ・コレクション》カタログ・2002年・東京新聞

井村君江著《サロメ図像学》2003年・あんず堂

井村君江著《「サロメ」の変容》1990年・新書館

三輪福松著《美術の主題物語・神話と聖書》1971年・美術出版社

呉茂一著《ギリシア神話》1969年・新潮社

ブリュノー・フカール總監修《フランス絵画の19世紀》カタログ・2009年・日本経済新聞社

千足伸行監修《珠玉の英国絵画展》カタログ・1993年・東京新聞

北海道立近代美術館学芸部編《パスキン展》カタログ・1984年・アート・ライフ

木島俊介監修《フェルナン・クノップフ展》カタログ・1990年・東京新聞

国立西洋美術館編《ギュスターヴ・モロー》カタログ・1995年・NHK、NHKプロモーション

神奈川県立近代美術館監修《モローと象徴主義の画家たち》カタログ・1984年・東京新聞

河村錠一郎監修《ラファエル前派展》カタログ・1985年・東京新聞

河村錠一郎監修《バーン＝ジョーンズと後期ラファエル前派展》カタログ・1987年・東京新聞

河村錠一郎監修《ロセッティ展》カタログ・1990年・東京新聞

ジャコモ・カサノヴァ著、窪田般彌譯《カサノヴァ回顧録5》1969年・河出書房新社

レズリー・パリス等人監修《テート・ギャラリー展》カタログ・1998年・読売新聞

カトリーヌ・ド・クロエス等人監修《世紀末ヨーロッパ 象徴派展》カタログ・1996年・東京新聞

ロドニー・エンゲン等人監修《ビアズリーと世紀末展》カタログ・1997年・「ビアズリーと世紀末展」実行委員会

クリストファー・ニューアル等人監修《ラファエル前派展》カタログ・2000年・アルティス

〈作者簡歷〉

平松 洋（Hiramatsu・Hiroshi）

1962年生於岡山。作家，美術評論家。畢業於早稻田大學文學部。擔綱展覽的企劃、營運及籌備，同時筆耕不輟。

著有中文作：《從名畫讀懂莎士比亞經典劇作》（台灣東販出版），以及日文著作：《名画　絶世の美女》、《名画　絶世の美女　ヌード》、《名画の読み方怖い絵の謎を解く》、《星の王子さまの言葉》（以上由日本新人物往來社出版）；《ヒーローの修辞学　ウルトラマン・仮面ライダー・ガンダム》（日本青弓社出版）、《ドラキュラ100年の幻想》（日本東京書籍出版）等等。

【日文版工作人員】

〈封面照片〉

莉莉絲（約翰・克里爾 John Collier 繪／アフロ）

〈照片協力〉

株式会社アフロ、株式会社PPS通信社、
株式会社ユニフォトプレス、株式会社アマナイメージズ

從文藝復興到巴黎學派
名畫中的魔性之女
2015年9月1日初版第一刷發行

作　者	平松洋
譯　者	梅應琪
編　輯	曾羽辰
特約美編	麥克斯
發行人	齋木祥行
發行所	台灣東販股份有限公司
	＜地址＞台北市南京東路4段130號2F-1
	＜電話＞（02）2577-8878
	＜傳真＞（02）2577-8896
	＜網址＞www.tohan.com.tw
郵撥帳號	1405049-4
新聞局登記字號	局版臺業字第4680號
法律顧問	蕭雄淋律師
總經銷	聯合發行股份有限公司
	＜電話＞（02）2917-8022
香港總代理	萬里機構出版有限公司
	＜電話＞2564-7511
	＜傳真＞2565-5539

國家圖書館出版品預行編目資料

從文藝復興到巴黎學派：名畫中的魔性之女／平松洋著；梅應琪譯．
　－－初版．－臺北市：臺灣東販，2015.09
　面；　公分
　ISBN 978-986-331-813-2（平裝）

1.西洋畫 2.女性 3.畫論

947.5　　　　　　　　　104015109

MEIGA ZESSEI NO BIJO MASHO
Copyright© 2012 HIROSHI HIRAMATSU
Edited by CHUKEI PUBLISHING
All rights reserved.
Originally published in Japan in 2012 by
KADOKAWA CORPORATION, Tokyo.
Complex Chinese translation rights
arranged with KADOKAWA
CORPORATION, Tokyo,
through TOHAN CORPORATION, Tokyo.

TOHAN